名家

课徒稿

临本

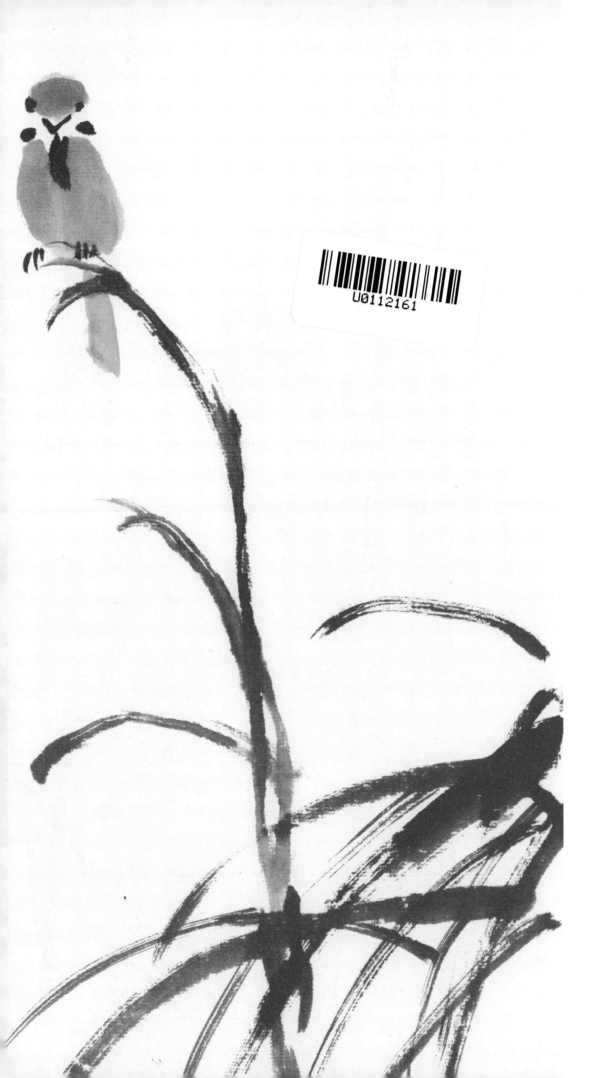

齐白石

花鸟虫鱼画谱（第二版）

齐白石 ◎ 绘

上海人民美术出版社

本套名家课徒稿临本系列，荟萃了中国古代和近现代著名的国画大师如倪瓒、龚贤、黄宾虹、张大千、陆俨少等人的课徒稿，量大质精，技法纯正，并配上相关画论和说明文字，是引导国画学习者入门和提高的高水准范本。

本书荟萃了现代国画大师齐白石大量的花鸟虫鱼画稿和画作小品，分门别类，并配上他相关的画论，汇编成册，以供读者学习借鉴之用。

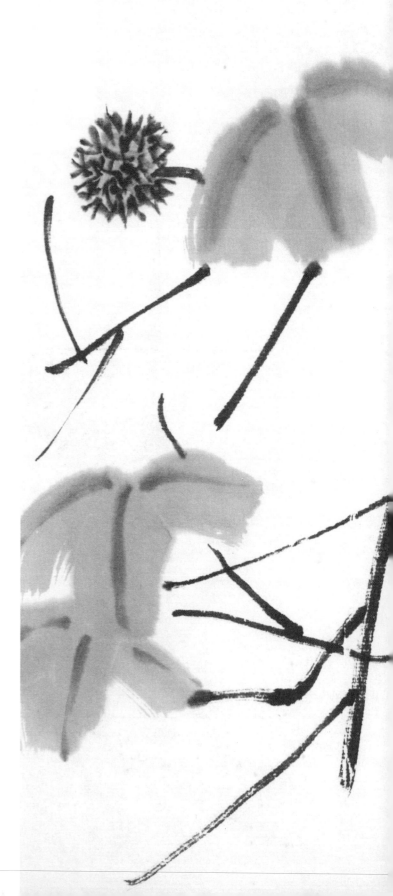

图书在版编目（CIP）数据

齐白石花鸟虫鱼画谱 ／ 齐白石绘．—2版．—上海：上海人民美术出版社， 2023.3
（名家课徒稿临本）
ISBN 978-7-5586-2623-4

Ⅰ．①齐… Ⅱ．①齐… Ⅲ．①花鸟画－作品集－中国－现代②草虫画－作品集－中国－现代 Ⅳ．①J222.7

中国国家版本馆CIP数据核字（2023）第028834号

名家课徒稿临本

齐白石花鸟虫鱼画谱（第二版）

绘　　者：齐白石

主　　编：邱孟瑜

统　　筹：潘志明

策　　划：徐　亭

责任编辑：徐　亭

技术编辑：齐秀宁

调　　图：徐才平

出版发行：上海人民美術出版社
　　　　　（上海市闵行区号景路159弄A座7楼）

印　　刷：上海印刷（集团）有限公司

开　　本：889×1194　1/12

印　　张：7

版　　次：2023年4月第1版

印　　次：2023年4月第1次

书　　号：ISBN 978-7-5586-2623-4

定　　价：69.00元

目 录

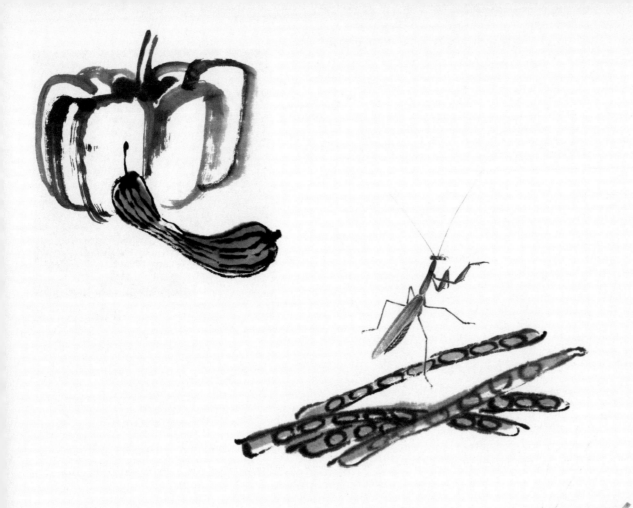

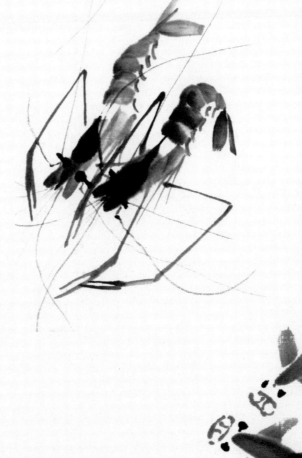

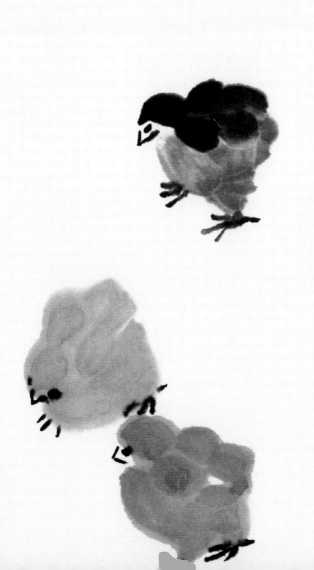

齐白石论画

齐白石在作画

师古人

绝后空前释阿长，一生得力隐清湘。胸中山水奇天下，删去临摹手一双。——题大涤子画

下笑谁叫泣鬼神，二千余载只斯僧。焚香愿下师天拜，昨夜挥毫梦见君。——题大涤子画像

皮毛袭取即工夫，习气文人未易除。不用人间偷窃法，大江南北只今无。——梦大涤子

青藤雪个远凡胎，老缶衰年别有才。我欲九原为走狗，三家门下转轮来。（郑板桥有印文曰徐青藤门下走狗郑燮）——天津美术馆来函征诗文，略告以古今可师不可师者

当时众意如能合，此日大名何独尊。即论墨光天莫测，忽然轻雾忽乌云。——题大涤子画像

师造化

芒鞋难忘安南道，为爱芭蕉非学书。山岭犹疑识过客，半春人在画中居。——题安南道上

似旧青山识我无，少年心无迹都殊。扁舟隔浪丹青手，双鬓无霜画小姑。——题小姑山

雾开东望远帆明，帆腰初日挂铜钲。举篙敲钲复缩手，窃恐蛟龙听欲惊。——题洞庭看日图

曾看赣水石上鸟，却比君家画里多。留写眼前好光景，篷窗烧烛过狂波。——题李苦禅鱼鹰图

涂黄抹绿再三看，岁岁寻常汗满颜。几欲变更终缩手，舍真作怪此生难。——画葫芦

仙人见我手曾摇，怪我尘情尚未消。马上惯为山写照，三峰如削笔如刀。——画华山图题句

石山如笋不成行，纵亚斜排乱夕阳。暗想我肠无此怪，更知前代画寻常。——忆桂林往事之一

论变法

逢人耻听说荆关，宗派夸能却汗颜。自有心胸甲天下，老夫看惯桂林山。——题画诗

山外楼台云外峰，匠家千古此雷同。卅年删尽雷同法，赢得同侪骂此翁。——画山水题句

深耻临摹夸民人，闲花野草写来真。能将有法为无法，方许龙眠作替人。——题门人李生画册绝句

造物经营太苦辛，被人拾去不须论。一笑长安能事辈，不为私淑即门生。——自嘲

少年为写山水照，自娱岂欲世人称。我法何辞万口骂，江南倾胆独徐君。——答徐悲鸿并题画寄江南之一

谓我心手出异怪，神鬼使之非人能。最怜一口反万众，使我衰颜满汗淋。——答徐悲鸿并题画寄江南之二

当年创造识艰难，北派南宗一概删。老矣今朝心力尽，手持君画绕廊看。——题人画

木板钟鼎珂罗画，摹仿成形不识羞。老萍自用我家法，作画刻印聊自由。——无题

造化天工熟写真，死拘皴法失形神。齿摇不得皮毛似，山水无言冷笑人。——天津美术馆来函征诗文

擎空独立雪鳞鼓，风动垂枝天助舞。奇千灵根君不见，飞向天涯占高处。——题英雄高立

扫除凡格总难能，十载关门始变更。志把精神苦抛掷，功夫深浅心自明。——衰年变法自题

论山水、人物

采药心中要一山，不须一物只云环。画师画得云山出，老死京华愧满颜。——自题山水

理纸挥毫愧满颜，虚名流播遍人间。谁知未与儿童异，拾取黄泥便画山。——题画山水

柳条送尽隔江船，岸上青山断复连。百怪一时来我手，推开山石放江烟。——题画山水

老山三缄笑忽开，平铺直布即凡才。庐山亦是寻常态，意造从心百怪来。——题某女士山水画

曾经阳羡好山无，峦倒峰斜势欲扶。一笑前朝诸巨手，平铺细抹死功夫。——题画山水

十年种树成林易，画树成林一辈难。直到发亡瞳欲瞎，赏心谁看雨余山。——题雨后山村图

咫尺天涯几笔涂，一挥便之忘工粗。荒山冷雨何人买，寄与东京士大夫。——题画山水

雨初过去山如染，破屋无尘任倒斜。丁巳以前多此地，无灾无害往仙家。——题雨后山光图

佛号钟声两鬓霜，空余犹有画师忙。挥毫莫作真山水，零乱荒寒最断肠。——题不二草堂作画图

论花鸟、虫鱼

小石如猿丑不胜，水仙神色冷如冰。断绝人间烟火气，画师心是出家僧。——画怪石水仙花

朱藤年久结如绳，枫树园旁香色清。乱到十分休要解，画师留得悟天真。——得儿辈函复示

风翻墨叶乱犹齐，架上葫芦仰复垂。万事不如依样好，九州多难在新奇。——画葫芦

老年画法没来由，别有西风笔底秋，沧海扬尘洞庭涸，看君行到几时休。——邻人求画蟹

倒藤垂叶意绵绵，老去心思费转旋。作怪作奇非不可，不如依样老余年。——题画葫芦瓜

桠枝叠叶胜天工，几点朱砂花更红。不独萍公老多事，犹逢贪画石安翁。——题山茶花

今古公论几绝伦，梅花神外写来真。补之和伯缶庐去，有识梅花应断魂。——题梅花

顷刻青蕉生庭坞，天无此功笔能补。昔人作得五里雾，老夫能作千年雨。——题芭蕉

寻常习气尽删除，谁使聪明到老愚。买尽胭脂三万饼，长安市上姓名无。——题绿梅

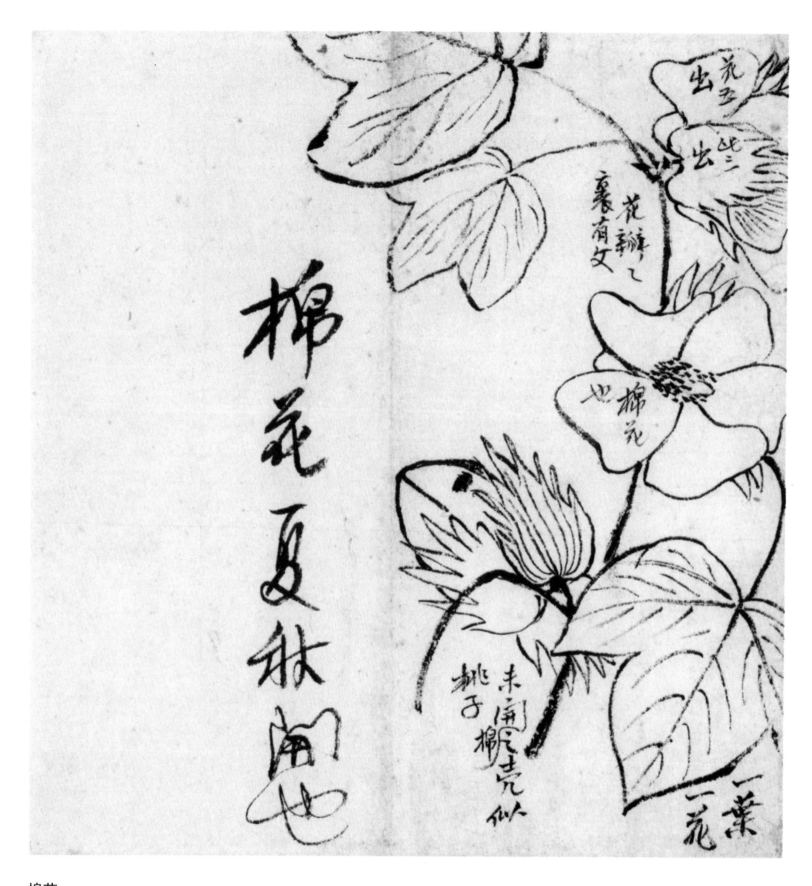

棉花

棉花夏秋开也，花瓣之里有文，一叶一花，未开棉之壳似桃子。

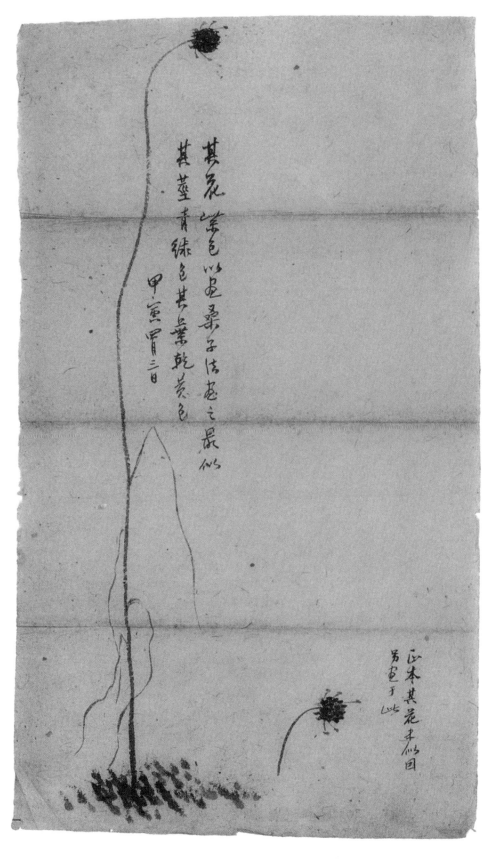

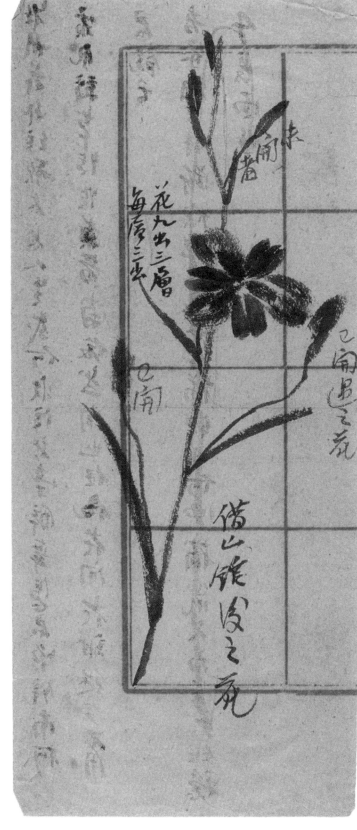

写生册之一

其花紫色以画桑子法，画之最似，其茎青绿色，其叶干黄色。

写生册之二

已开过之花，花九出三层，每层三出。

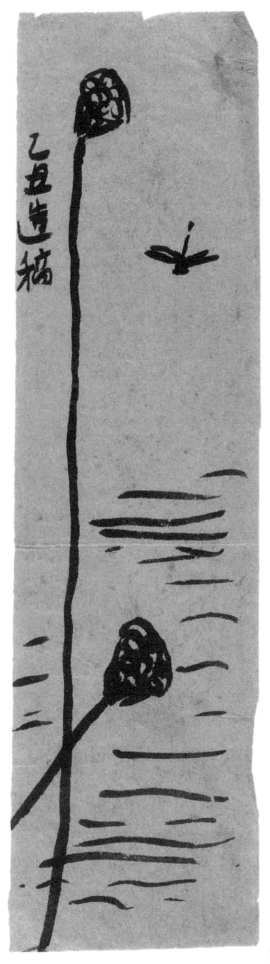

莲蓬蜻蜓画稿

花卉画稿

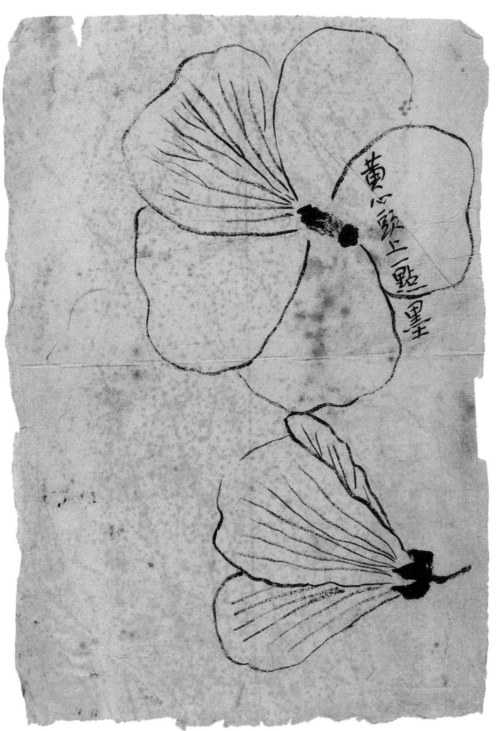

黄心头上一点墨

花卉画稿

黄心头上一点墨。

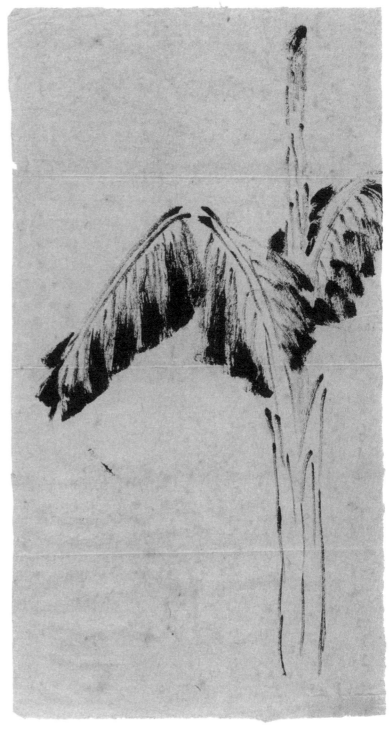

芭蕉

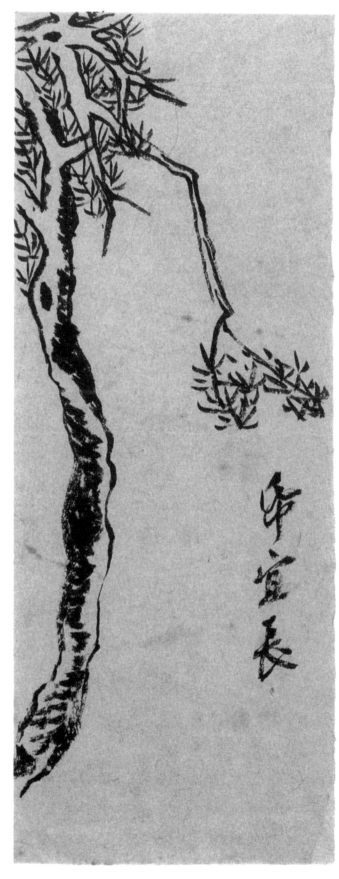

松树

纸宜长。

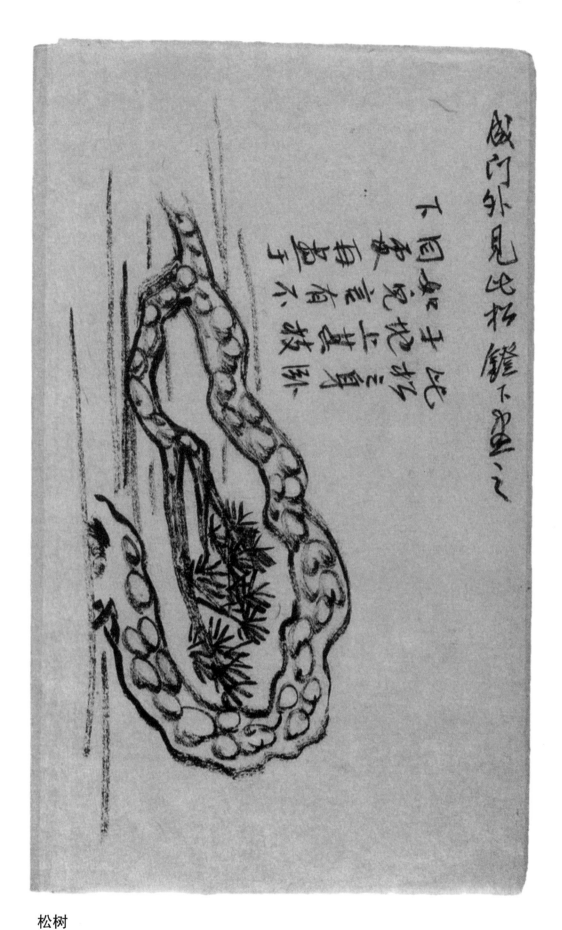

松树

此松之身卧于地上，其枝如儿言，有不同处，再画于下。

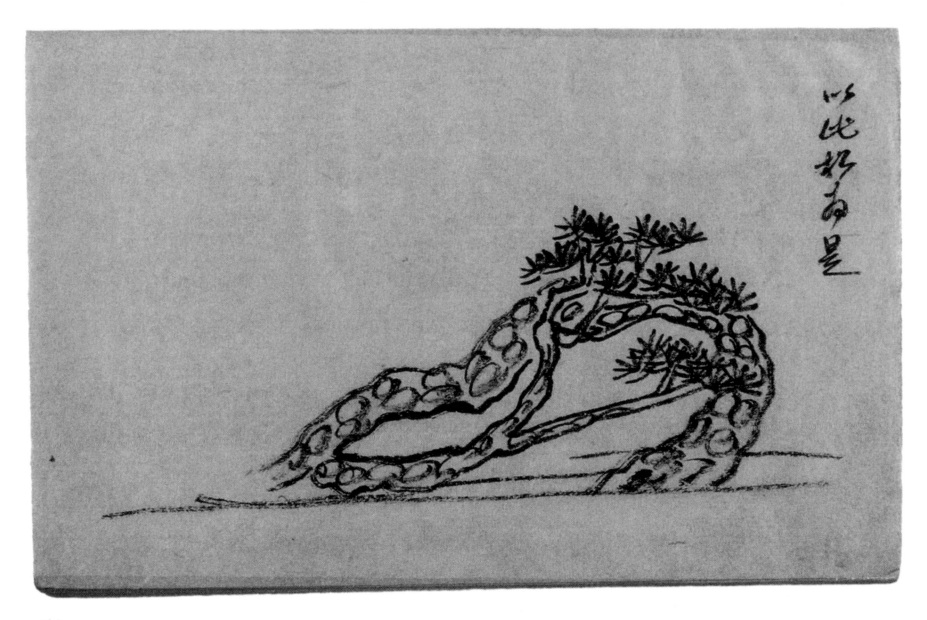

卧松

以此松为是。

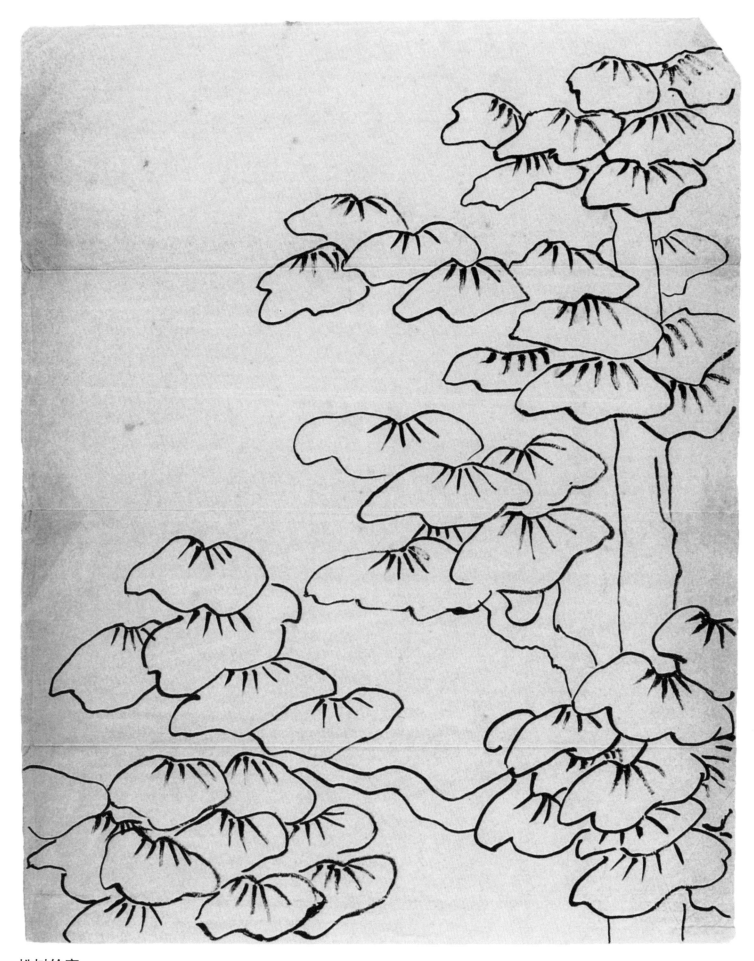

松树轮廓

画花卉蔬果图例

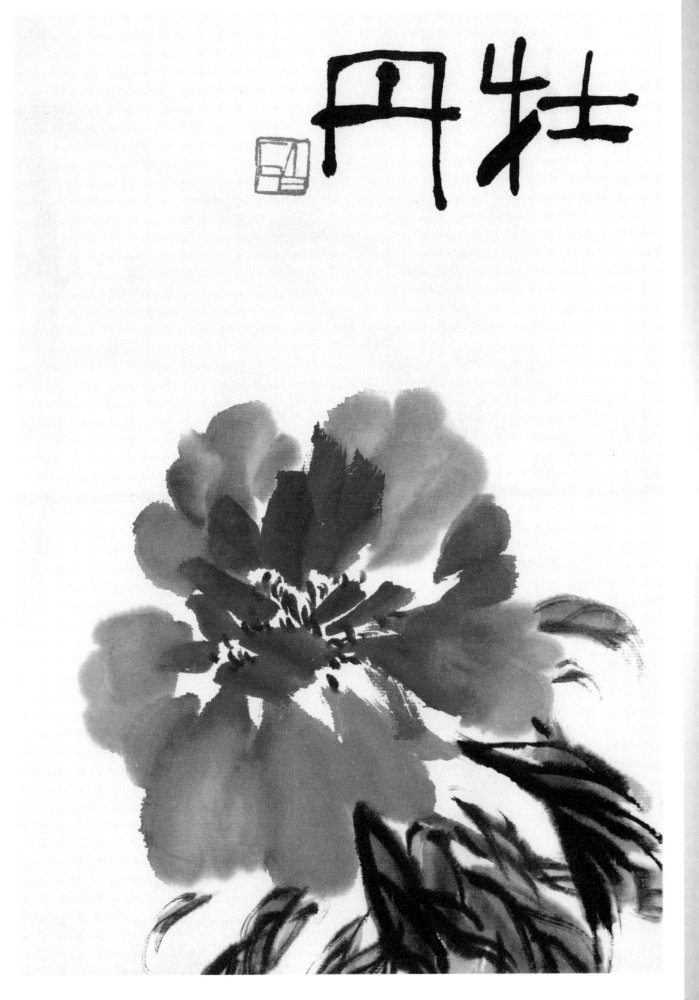

牡丹

不借春风放嫩芽，指头常作剪刀
夸。三升香墨从何着，化作人间富贵
花。（墨牡丹诗）

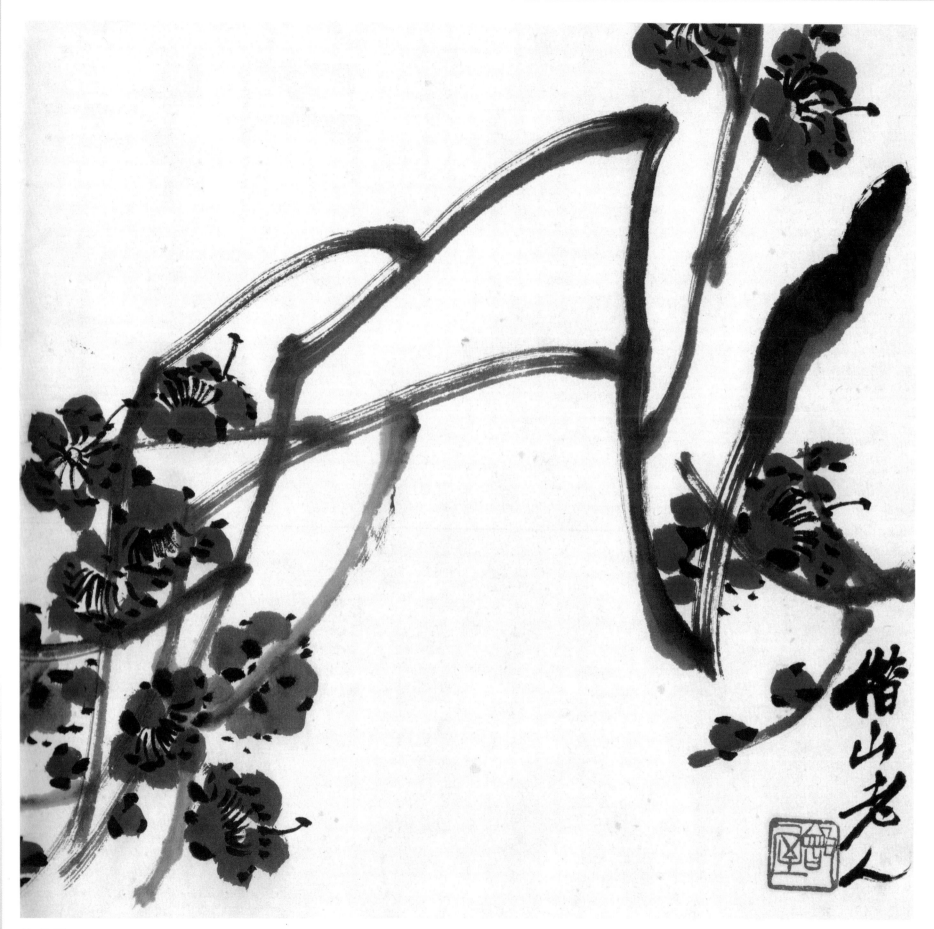

梅花图

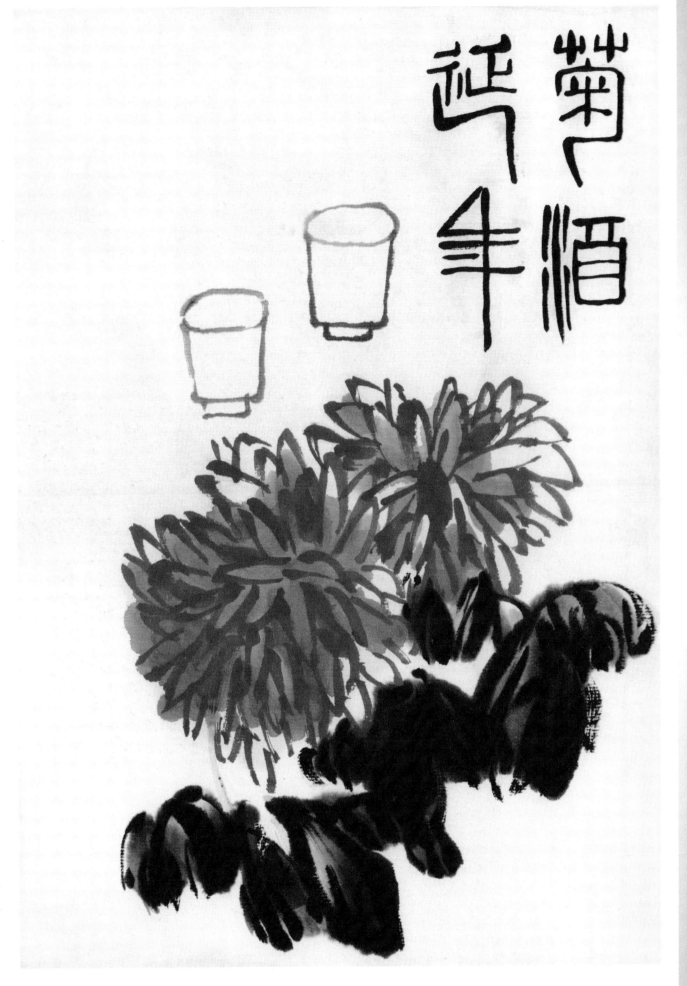

菊酒延年

小技老生涯，挥毫欲自夸。翠云裁作叶，白玉截成花。（画白菊诗）

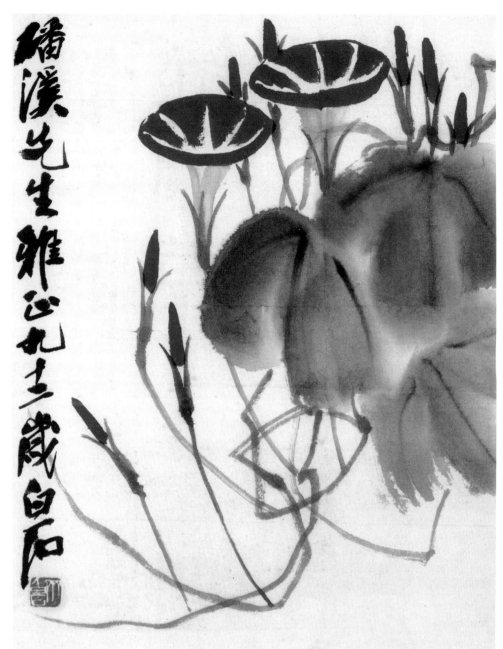

牵牛花

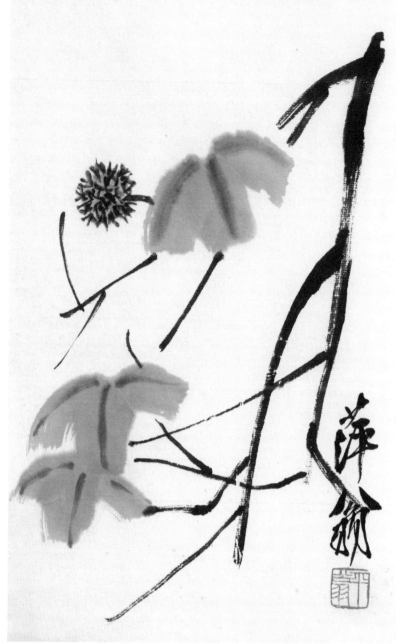

红叶

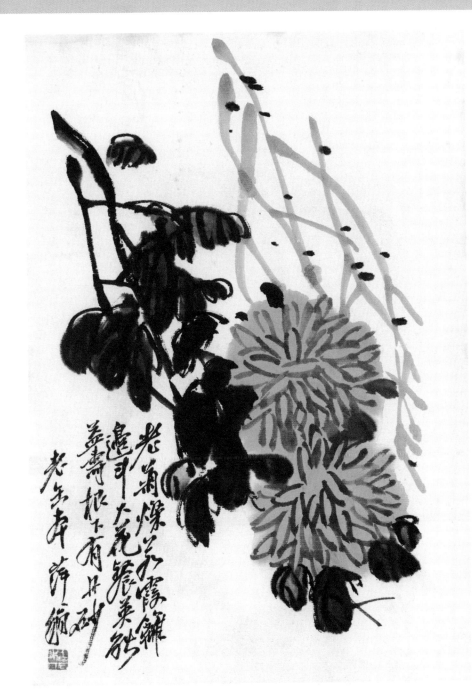

益寿菊花

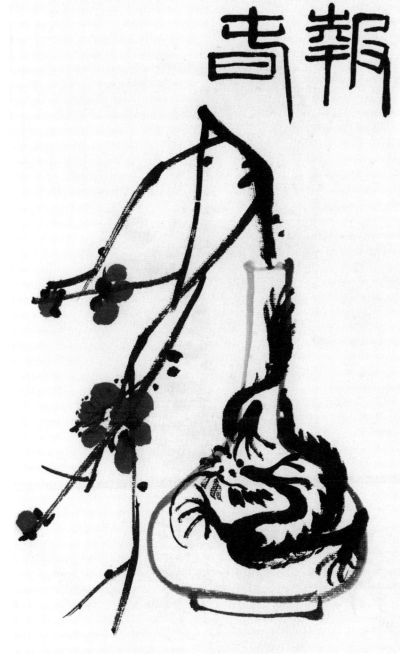

报春

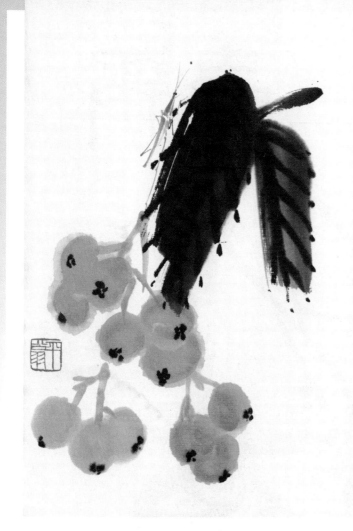

枇杷蚂蚱

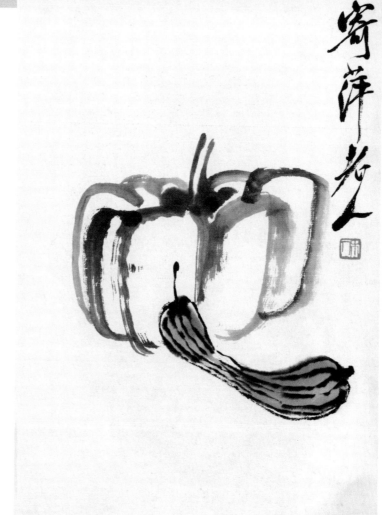

寄萍老人

二瓜图

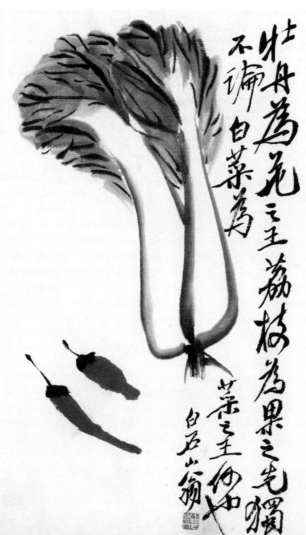

牡丹為花之王荔枝為果之先獨
不論白菜為菜之王何如
白石山翁

白菜辣椒

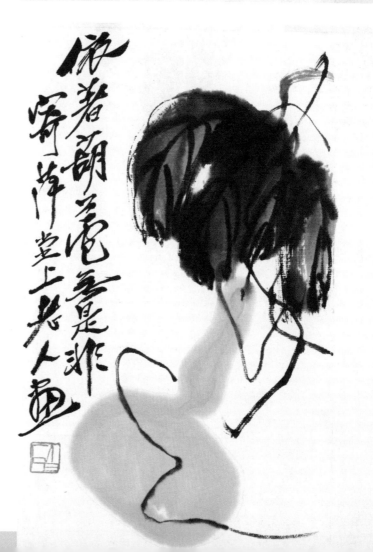

依著葫蘆畫亦是非
寄萍堂上老人畫

依样葫芦

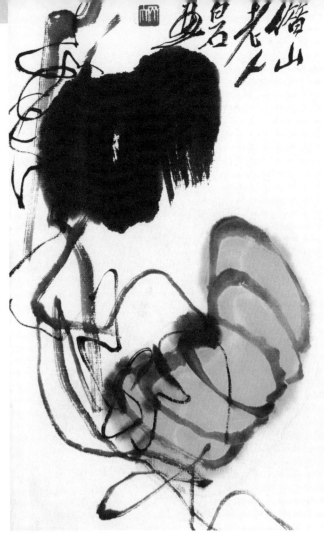

瓜瓞绵延

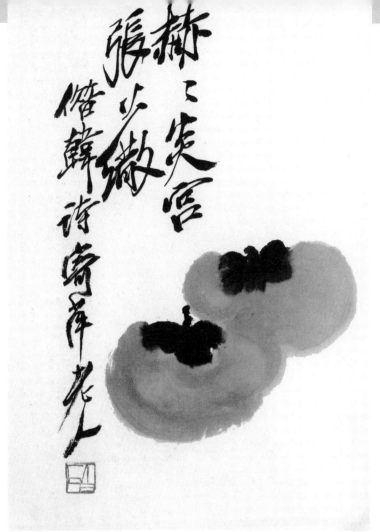

双柿

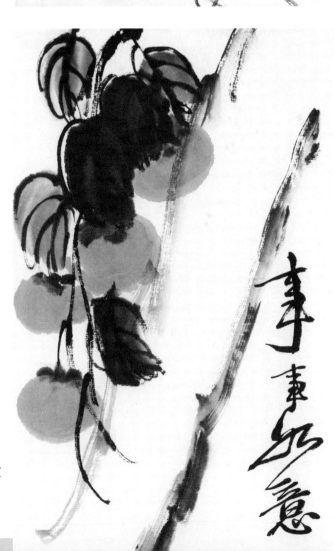

事事如意

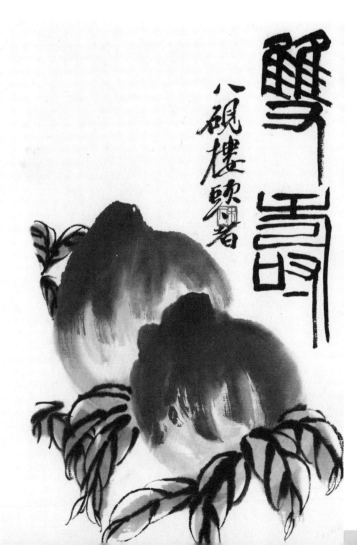

双寿

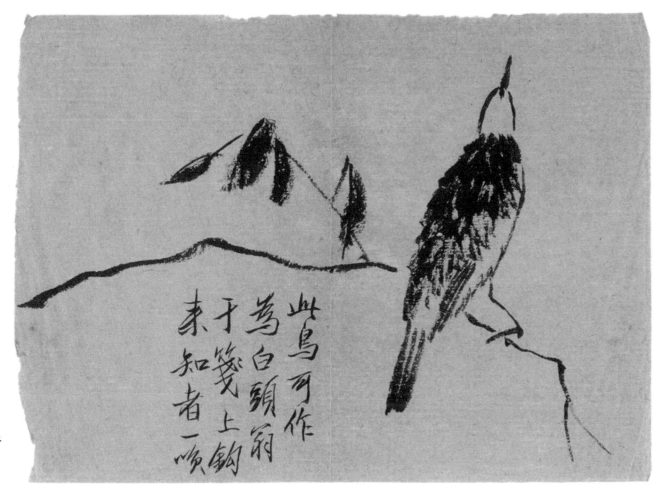

此鸟可作白头翁于笺上钩来知者一�ⁿ笑

白头翁

此鸟可作为白头翁，于笺上勾来，知者一笑。

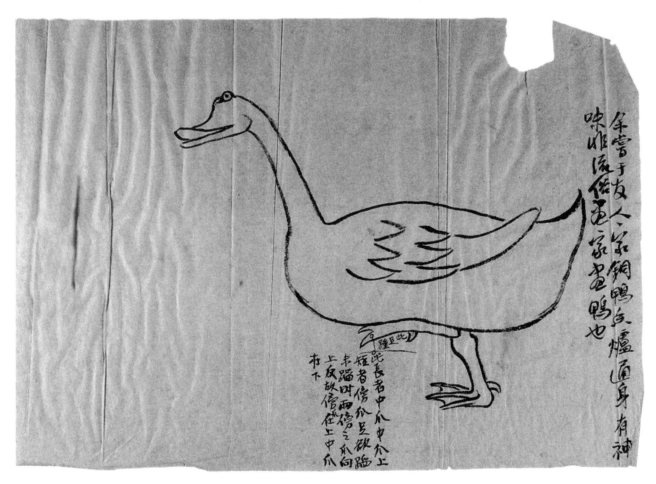

余尝于友人家铜鸭兵炉通身有神味非流俗画家画鸭也

隆且此

甚浅长者中爪中爪上莫者傍爪豆欲临卡蹋叫雨傍之爪向上反故傍往上中爪布下

鸭

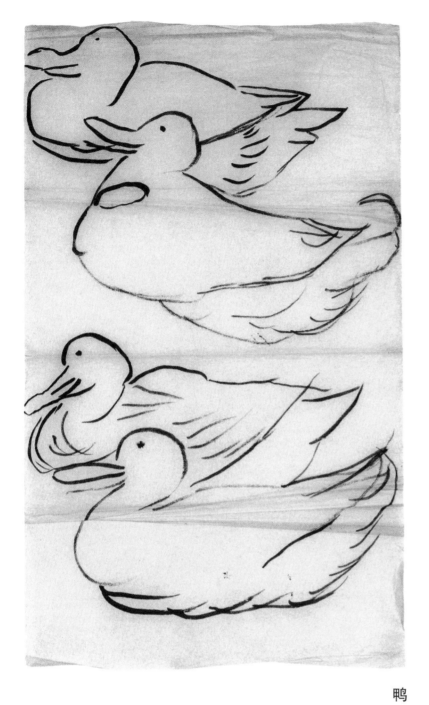

鸭

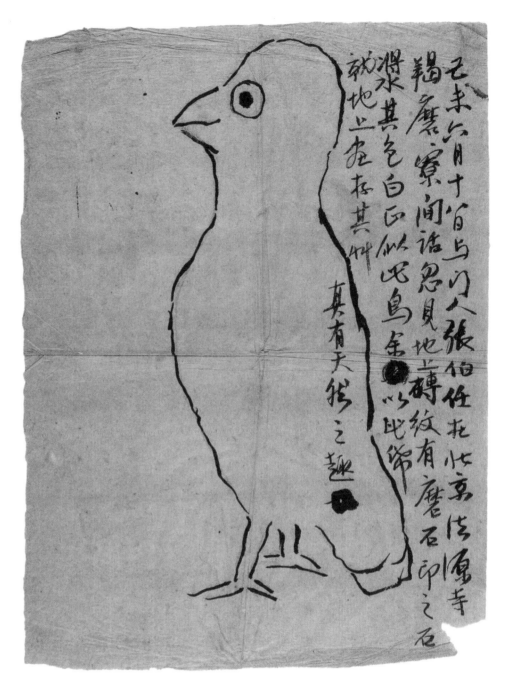

己未六月十（有）二日与门人张伯任花北京法源寺
韬庵寮间语忽见地上砖纹有磨石印之石
渍泉其色白正似此鸟余以此给
就地上画在其……

其有天然之趣

鸟

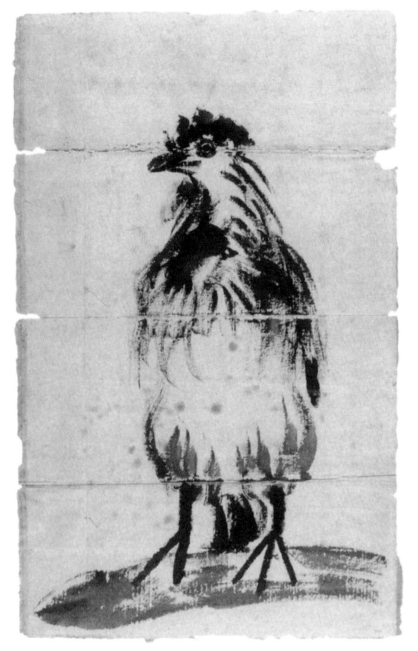

鸟

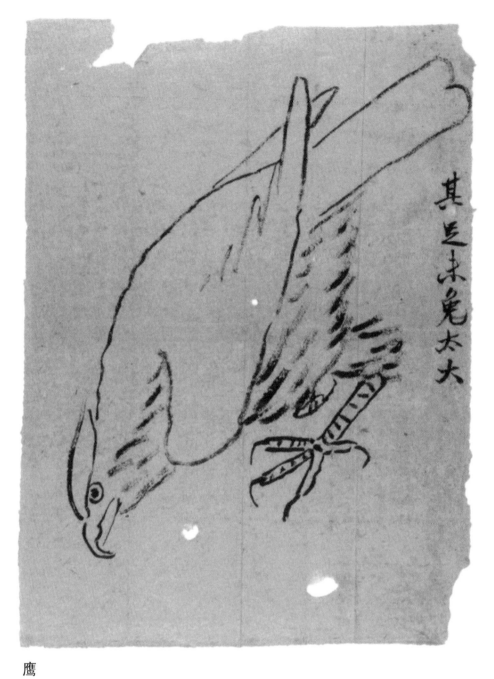

鹰

其足未免太大。

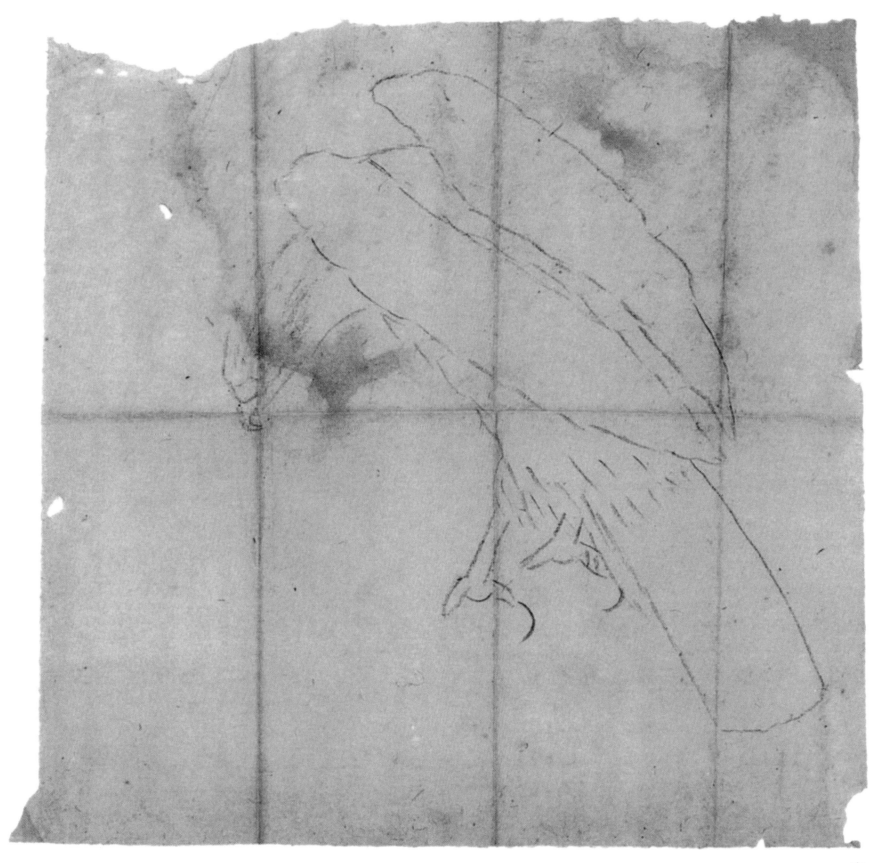

鹰

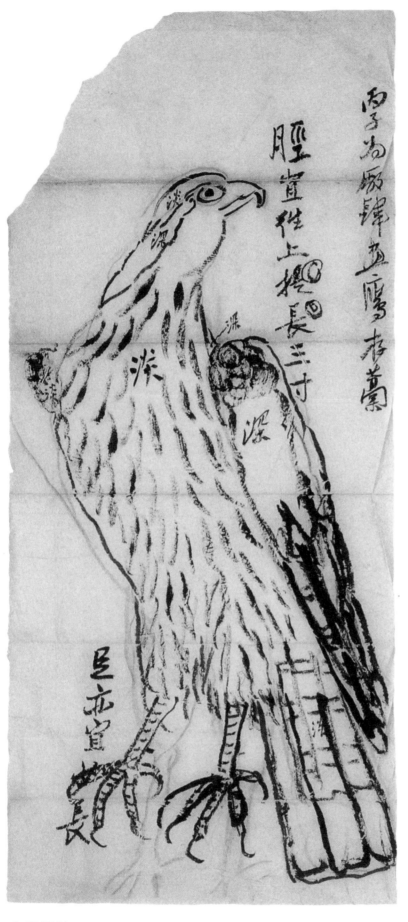

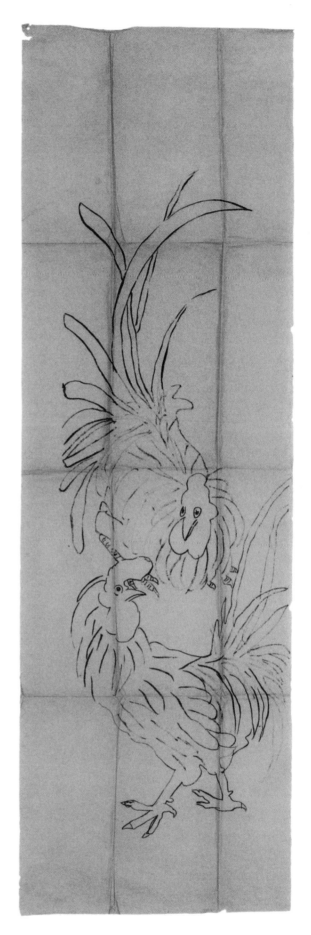

老鹰画稿　　　　　　　　　　　　　　　　　**公鸡画稿**

胫宜往上提长三寸，足亦宜少长。

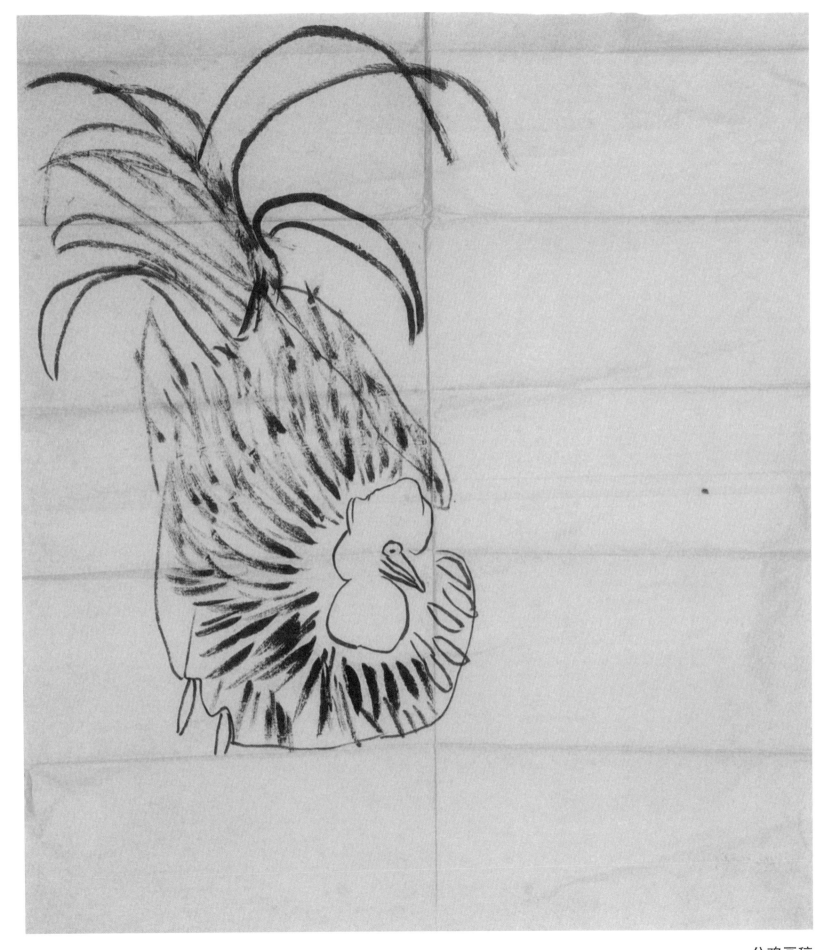

公鸡画稿

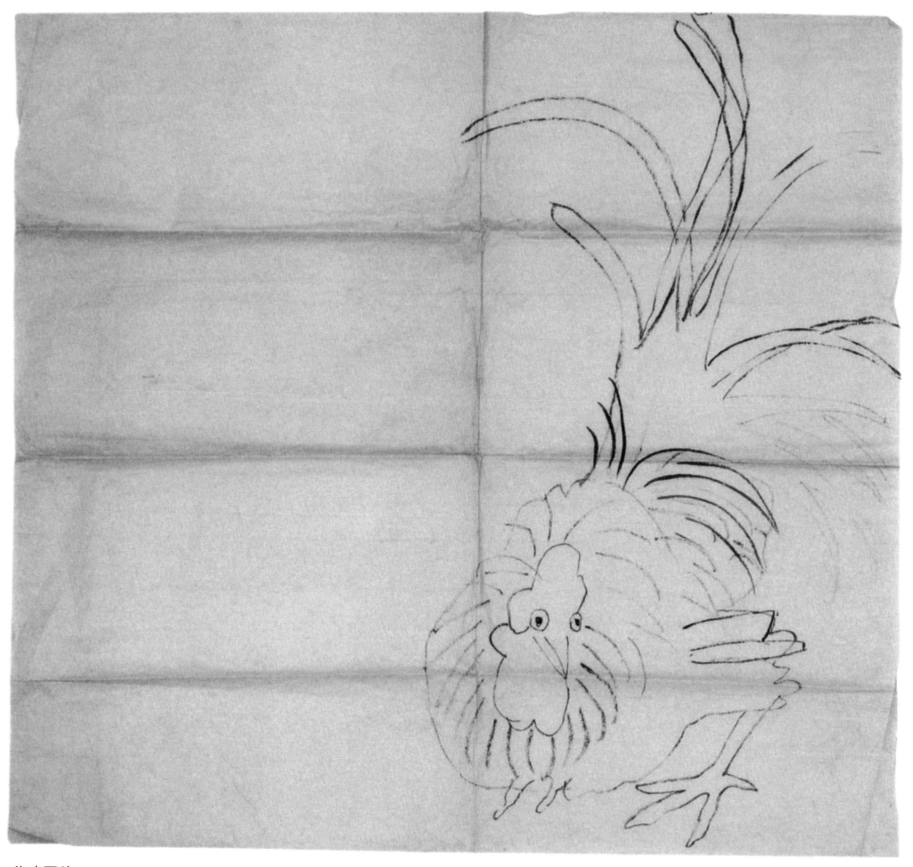

公鸡画稿

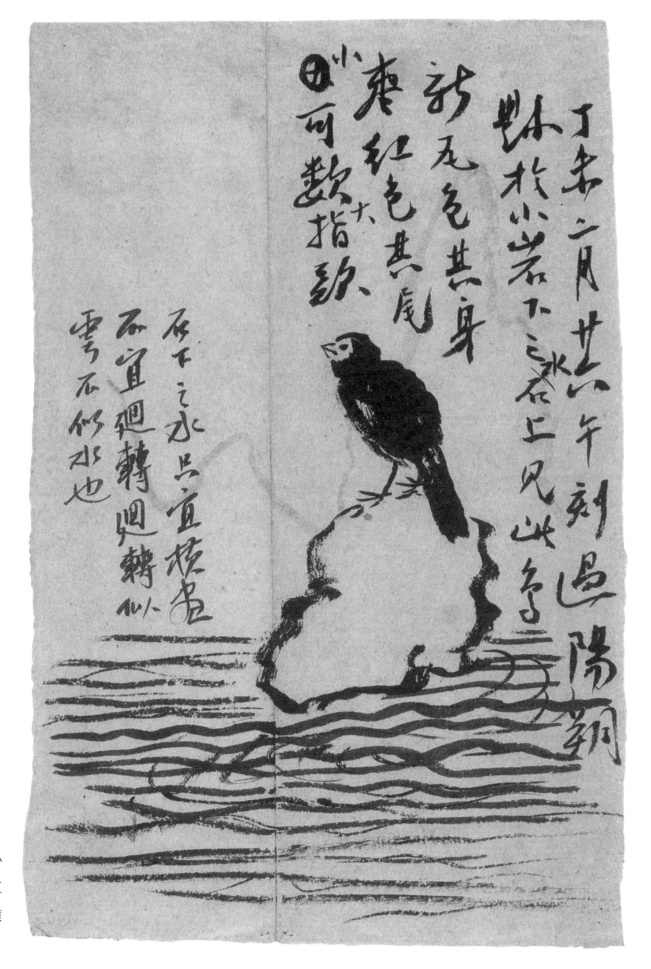

丁未二月廿六午刻过阳朔县，体于小岩下之水石上见此鸟，新瓦色共身，枣红色共尾，小可数指头。

石下之水只宜横画，不宜回转，回转似云不似水也。

水石上之鸟

丁未二月廿六午刻，过阳朔县，于小岩下之水石上见此鸟，新瓦色，其身枣红色，其尾小可数大指头，石下之水只宜横画，不宜回转，回转似云不似水也。

燕子

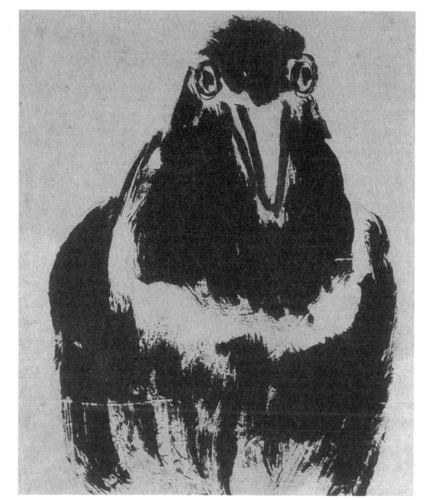

八哥

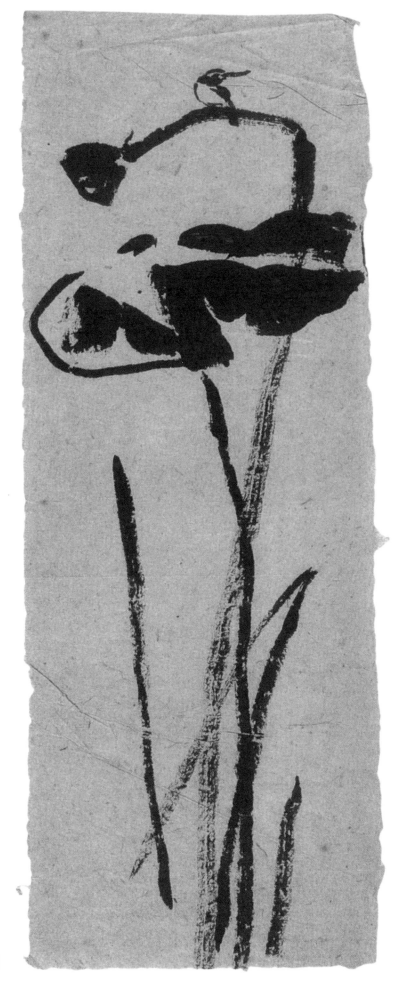

鸟

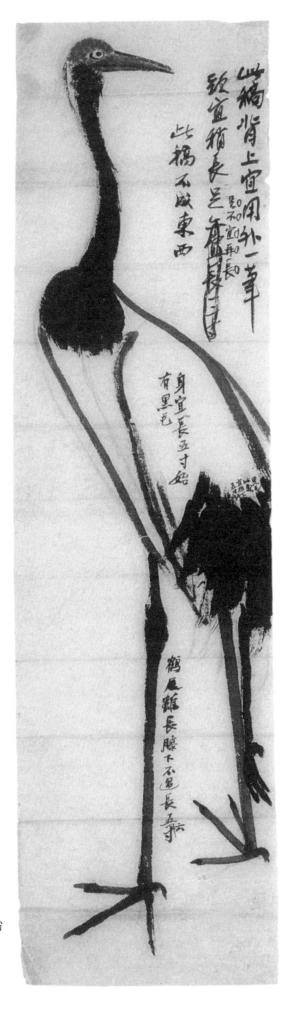

鹤

　　身宜长五寸，始
有黑色。鹤尾虽长，
膝下不过长五六寸。

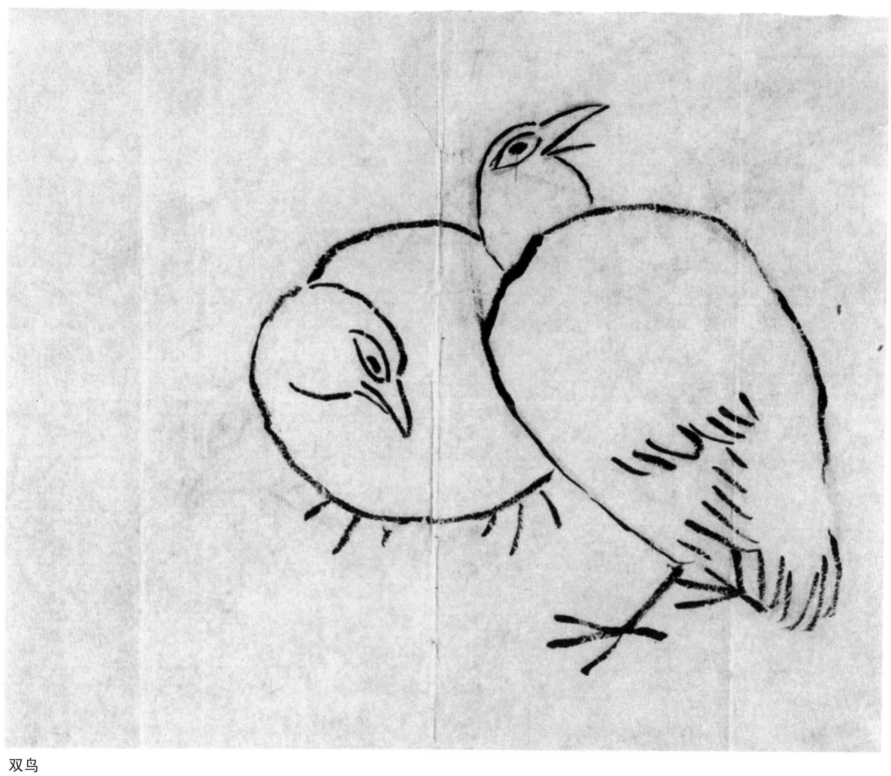

双鸟

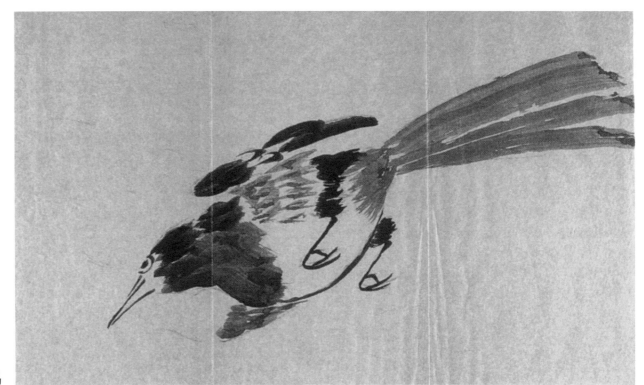

鸟

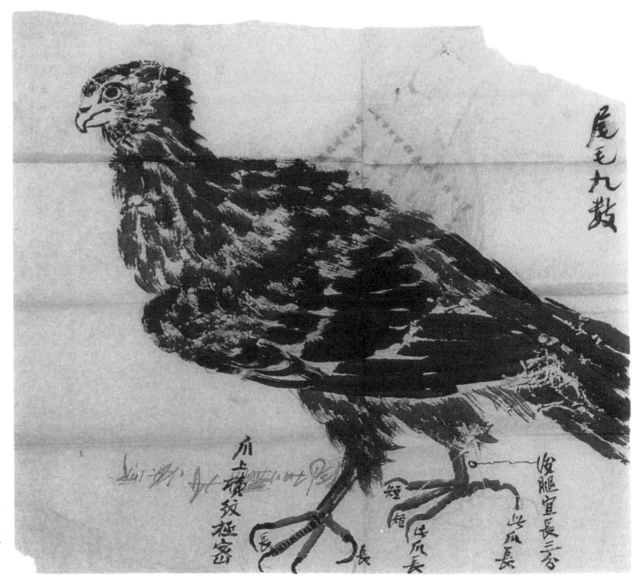

鸟

尾毛九数，后腿宜长三分，爪上横纹极密。

鸟

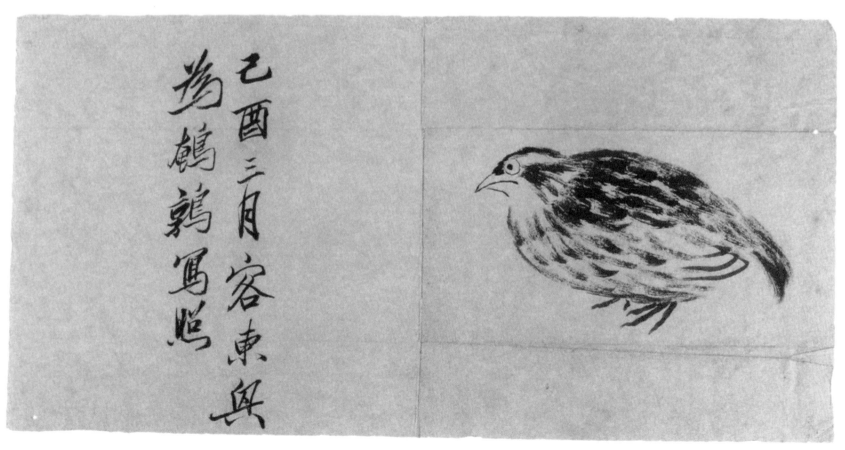

鹌鹑

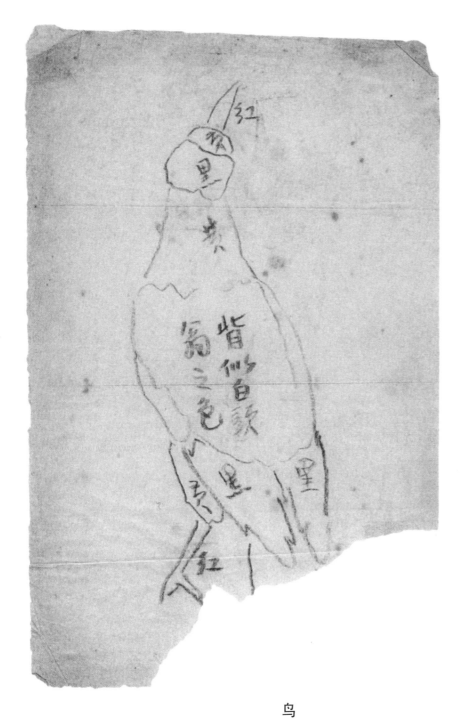

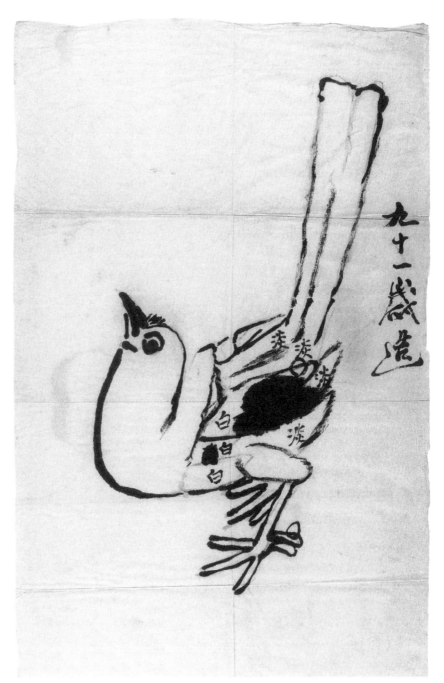

鸟 　　　　　　　　　　　　　鸟

背似白头翁之色。

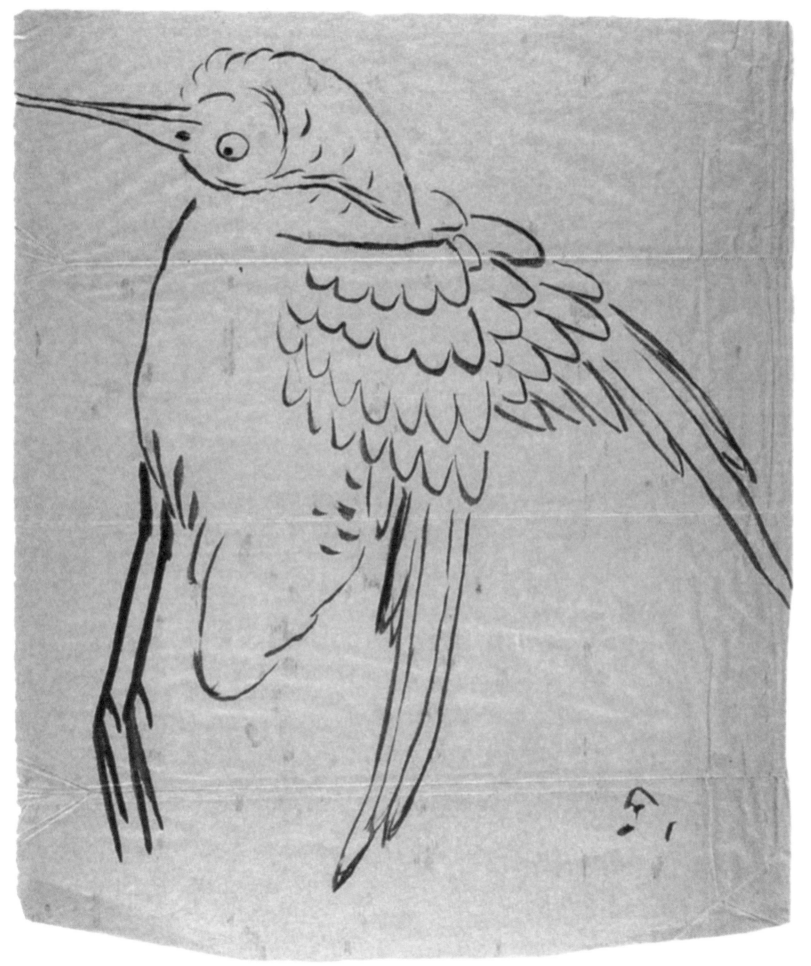

鸟

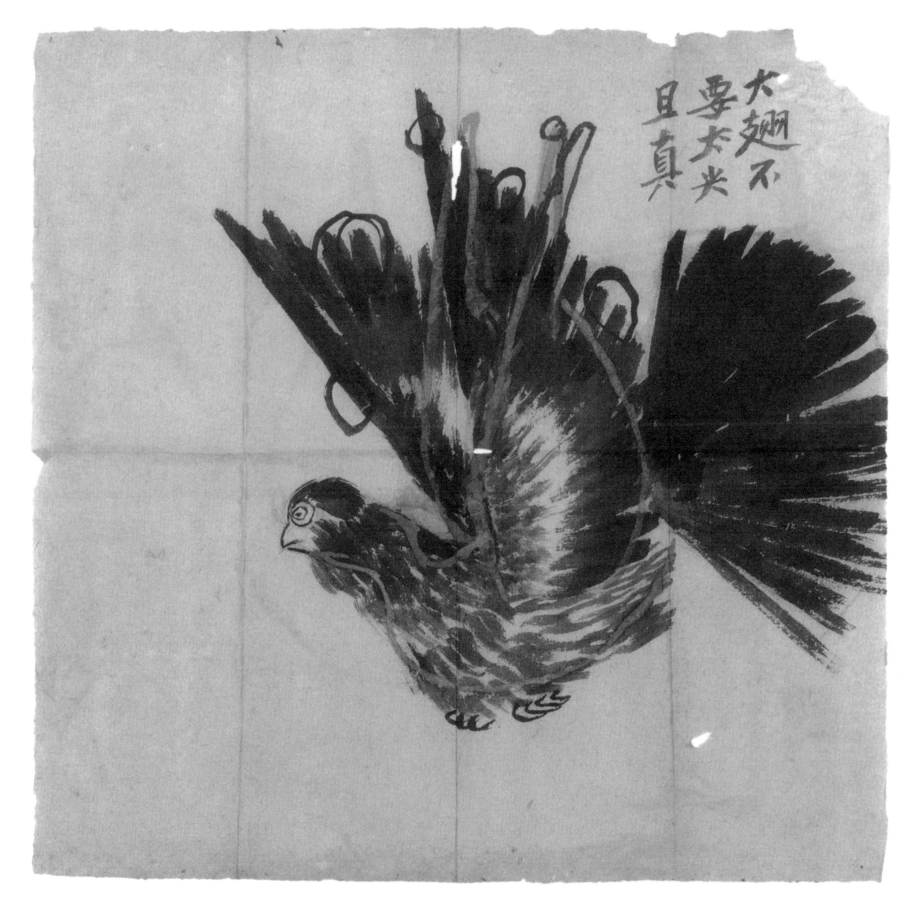

大翅不要太尖且真

鸽子

鸽子大翅不要太尖且直，尾宜稍长。（画和平鸽小稿自记）

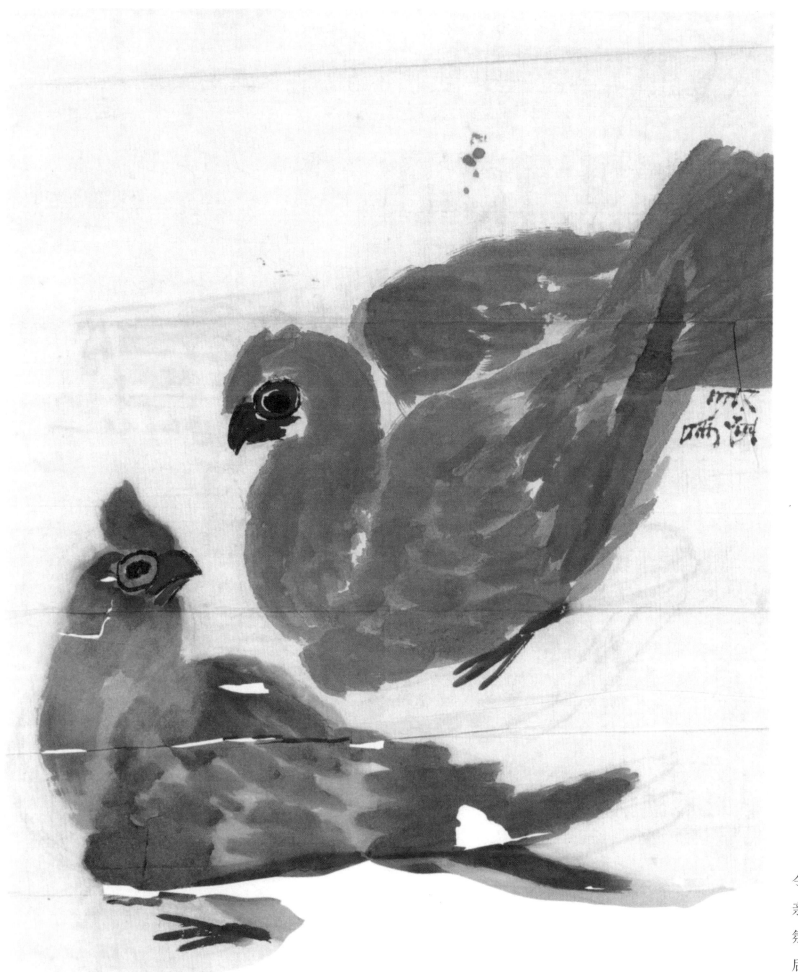

鸽子

画鸽要画出
令人感到和蔼可
亲，才有和平气
氛。（1950年前
后与学生谈画）

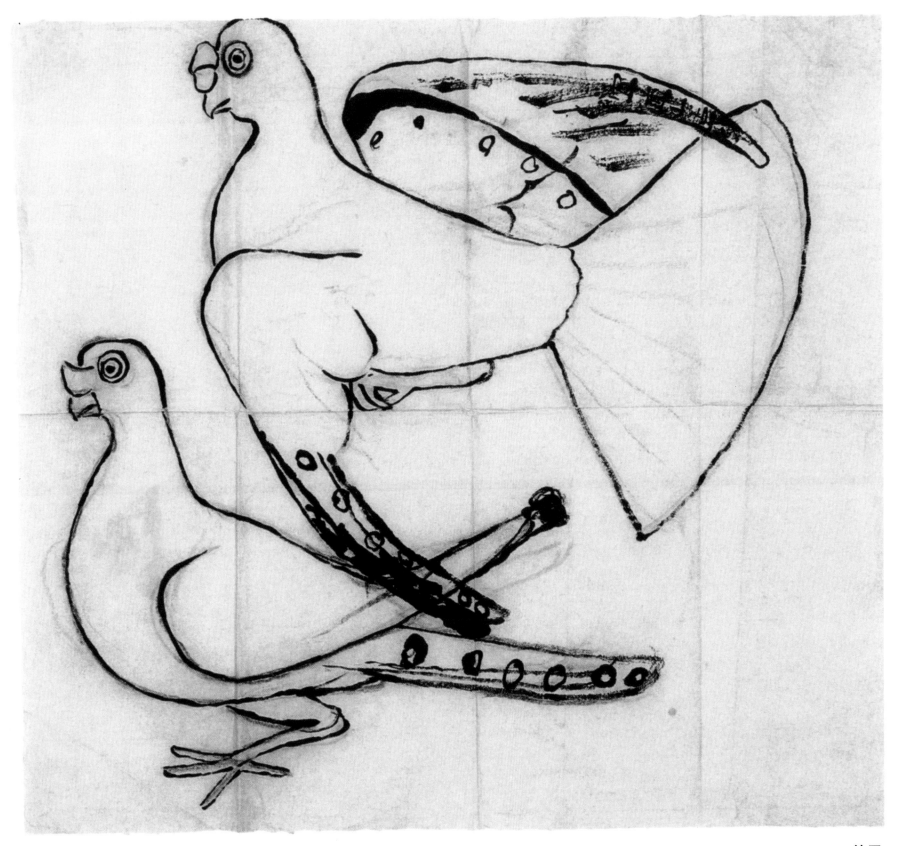

鸽子

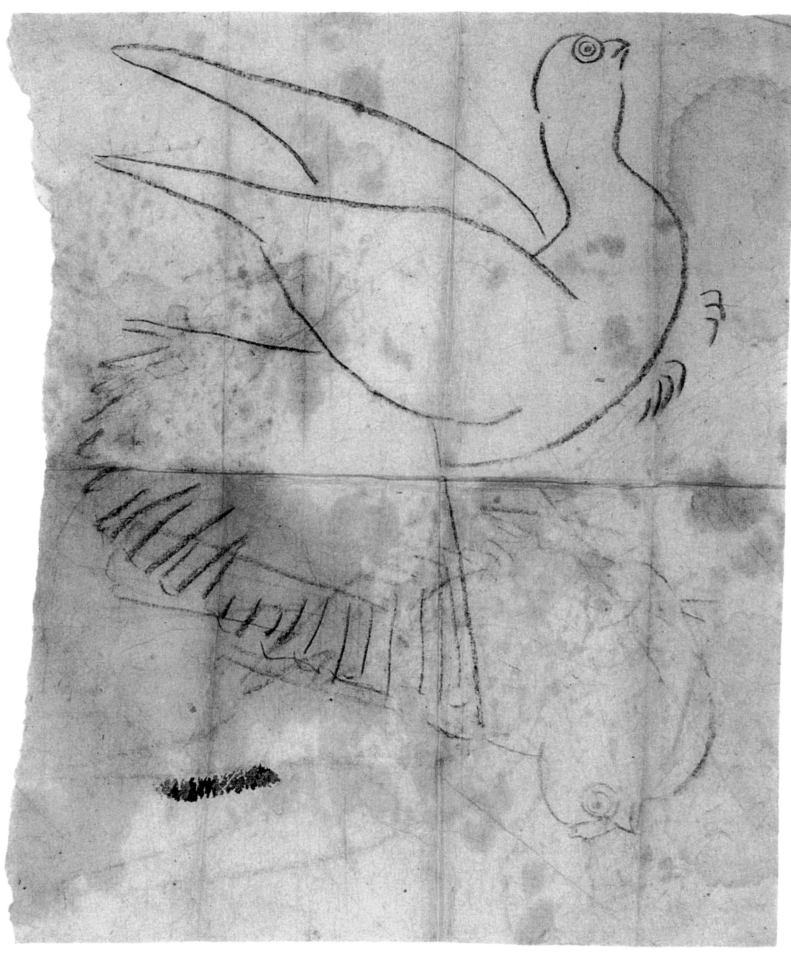

鸽子

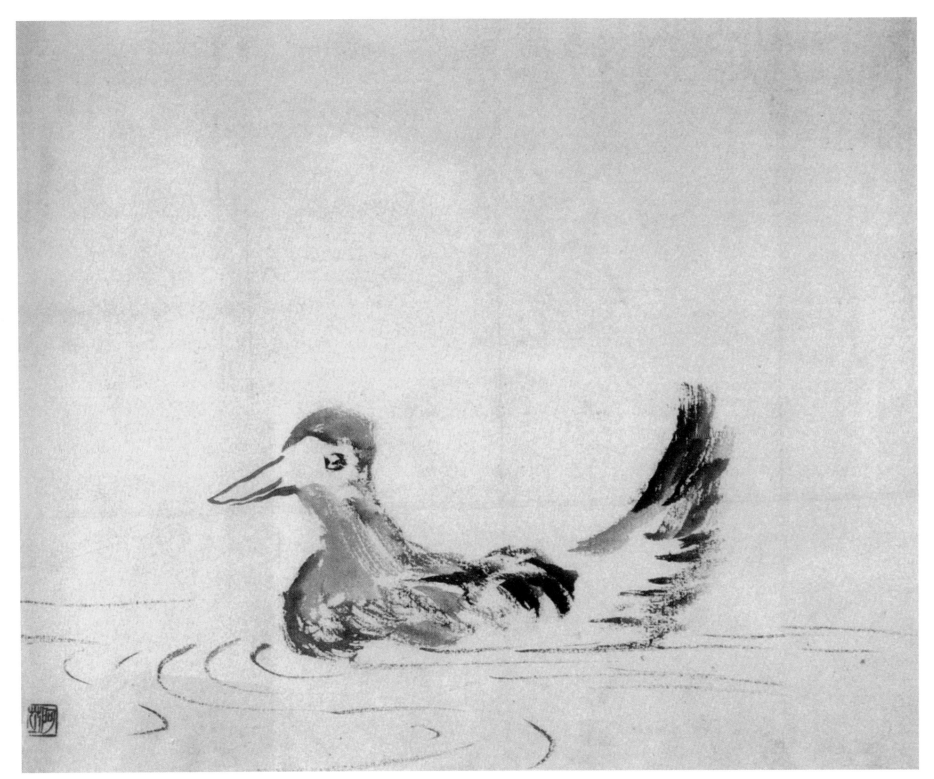

游鸭稿

用阔笔大写意摹写八大山人的小鸭图，用笔熟
练，表现出齐白石对八大山人画风的熟悉和热爱。

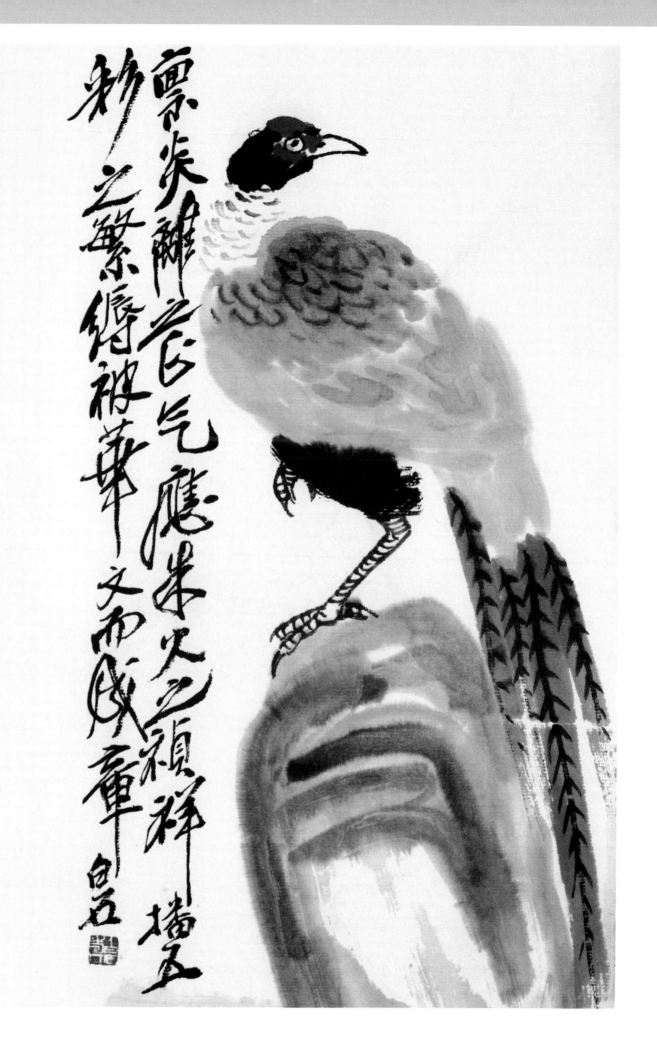

七彩雉鸡

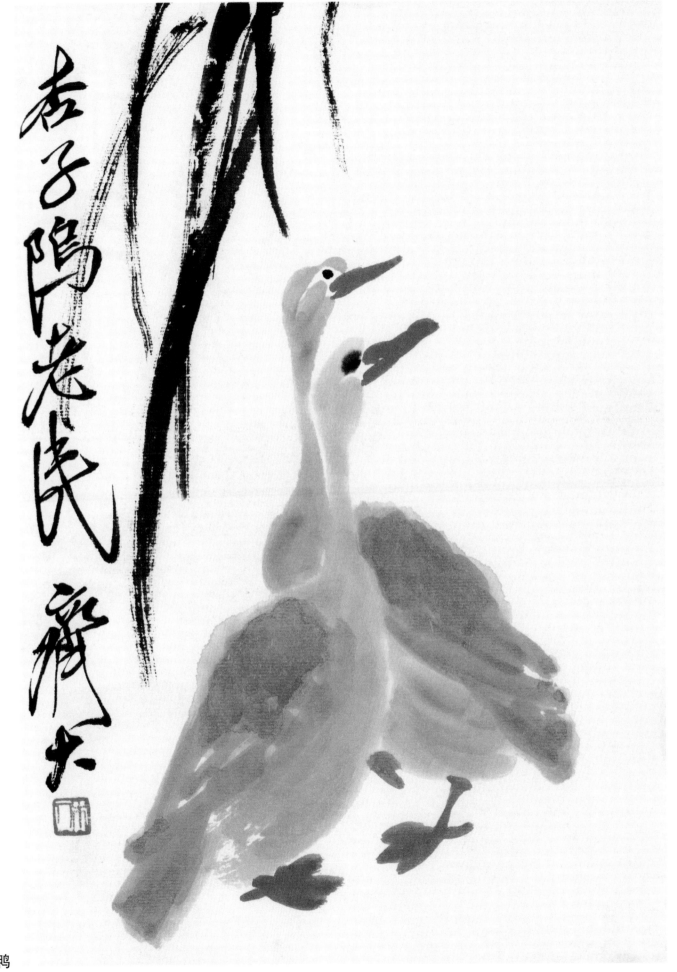

芦鸭

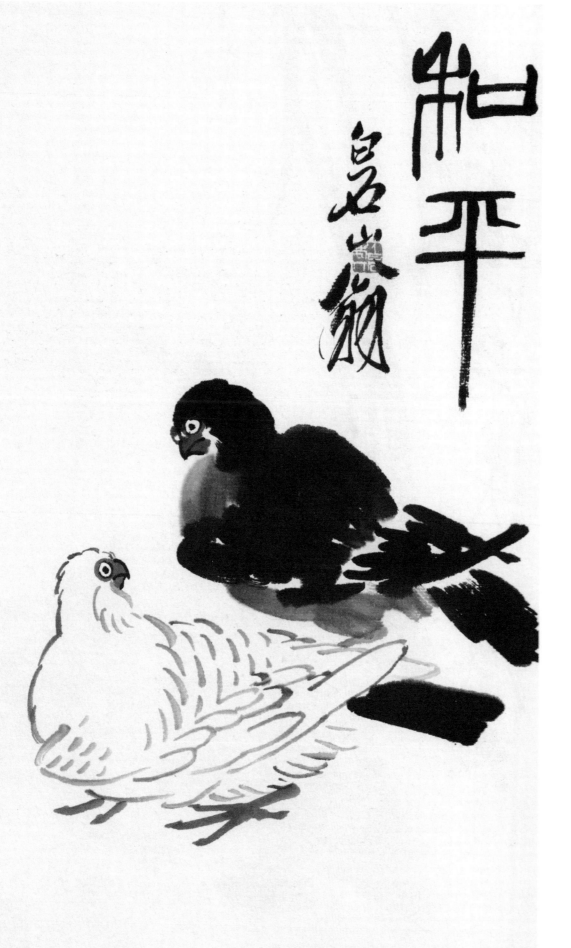

和平

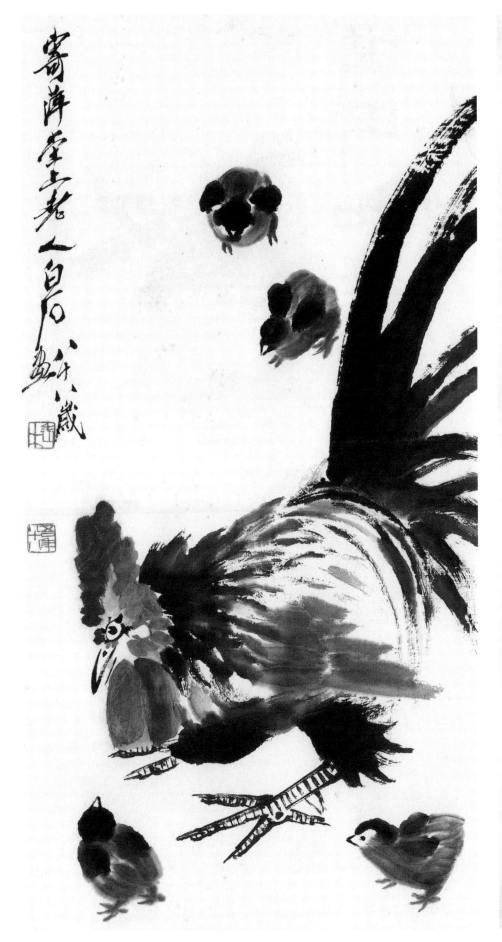

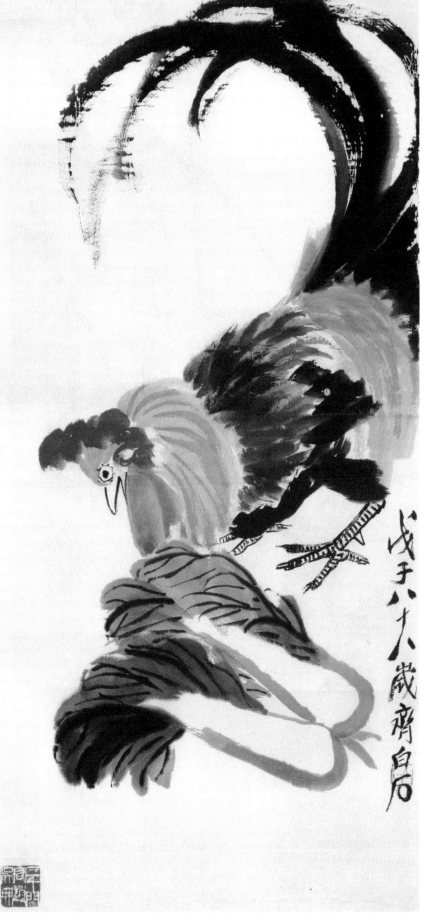

教子图　　　　　　　　　　　　　　　　　　　　　　　　　公鸡大白菜

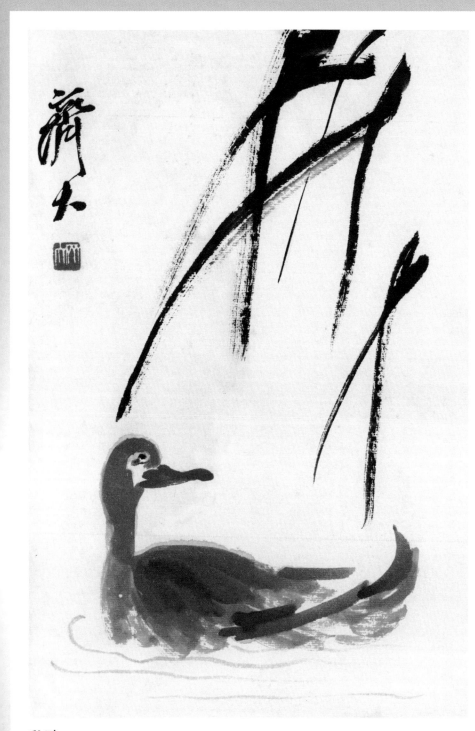

秋鸭

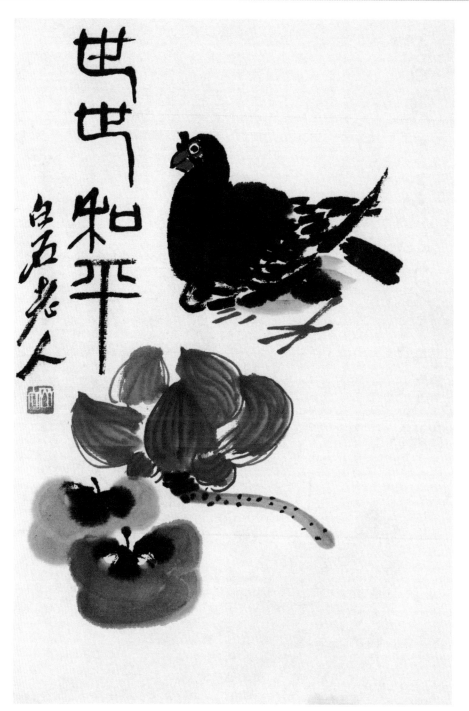

世世和平

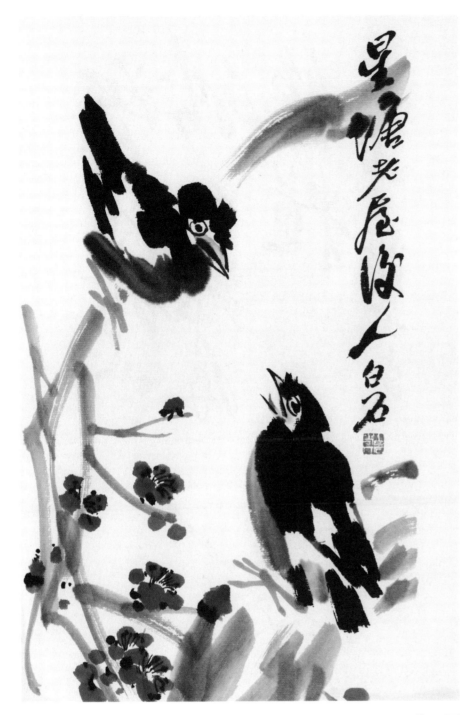

红梅八哥

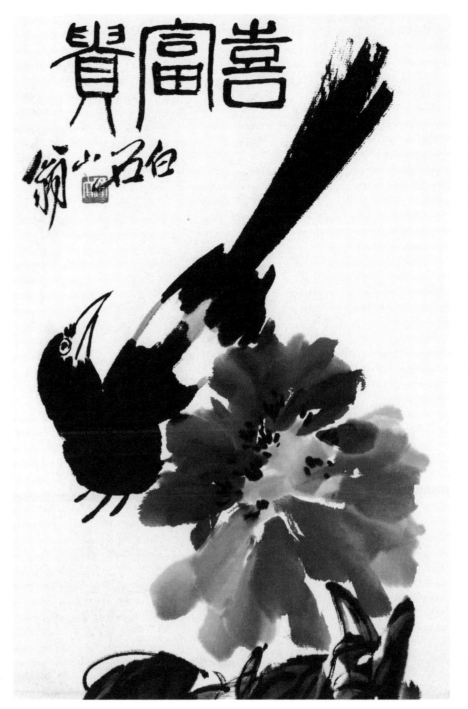

喜富贵

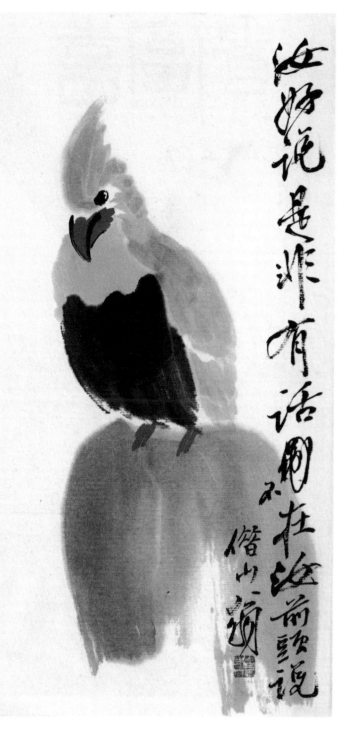

汝好说是非有话圈不在汝前说

借山馆题记

鹦鹉

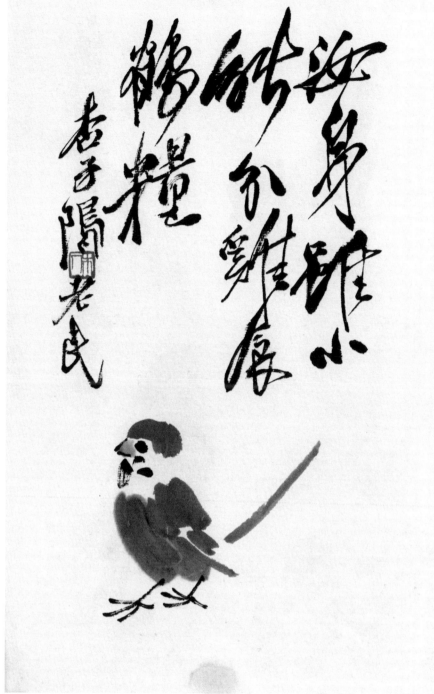

汝身虽小能分稻虎鹤糟米

壬戌阳老民

小麻雀

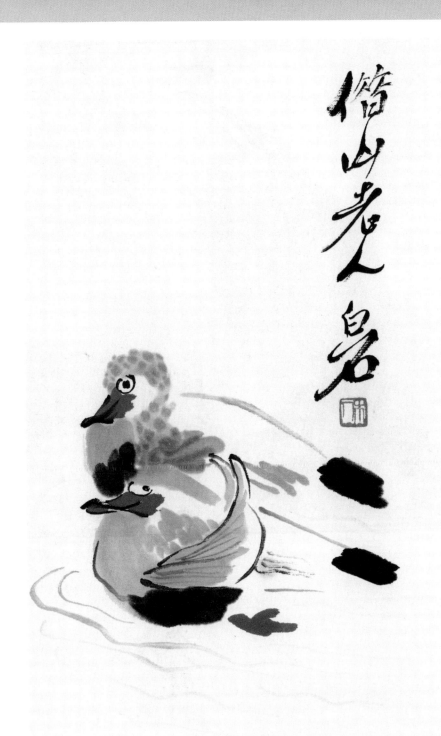

鸳鸯

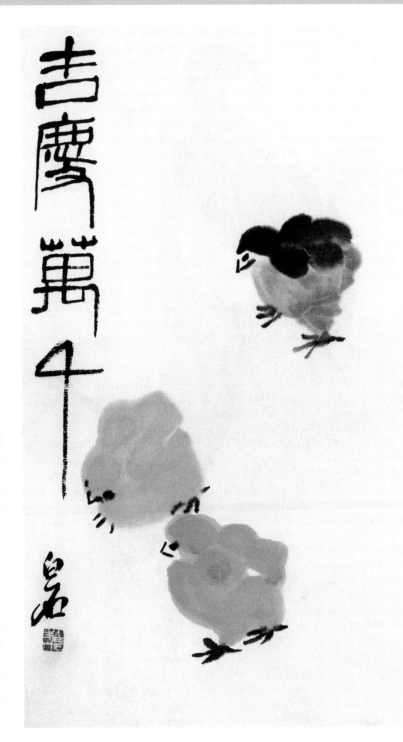

吉庆万千

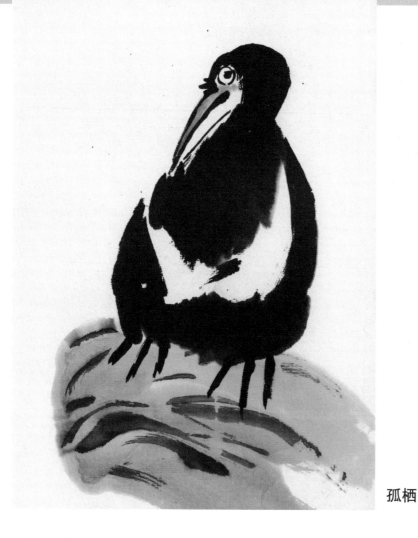

孤栖

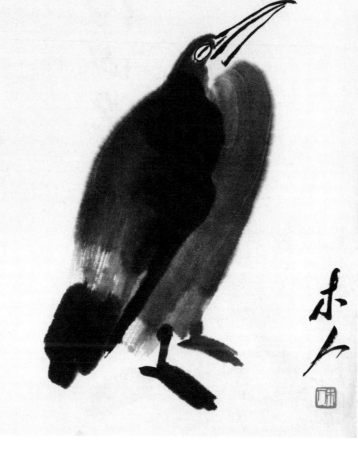

孤禽

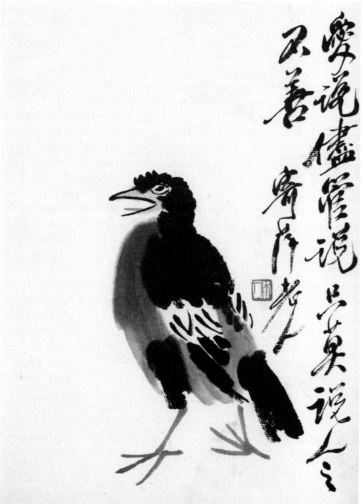

八哥

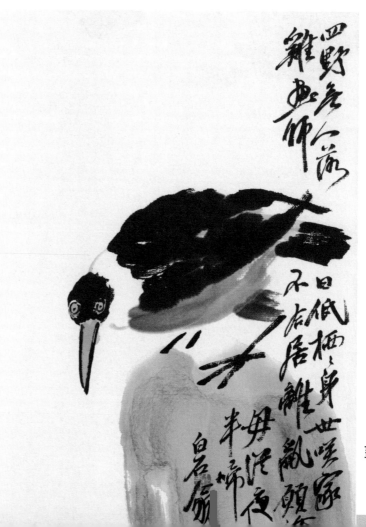

望尽日落

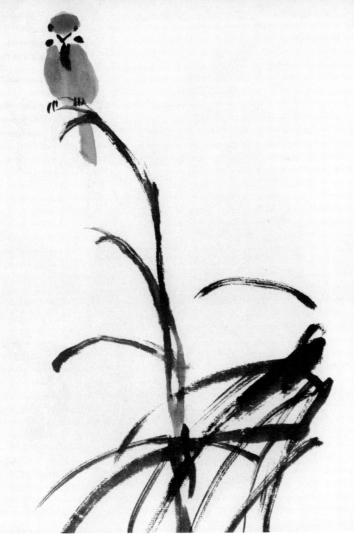

苇叶风雀

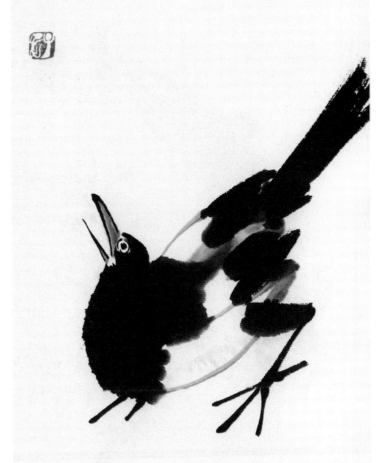

报春

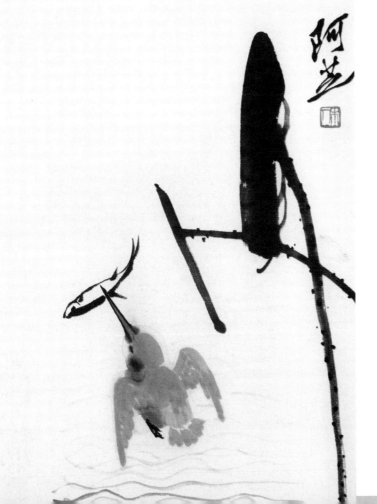

翠羽白尾

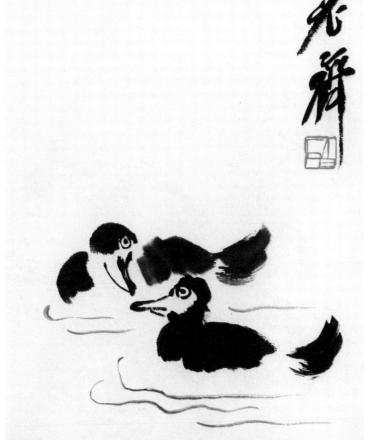

游鸭

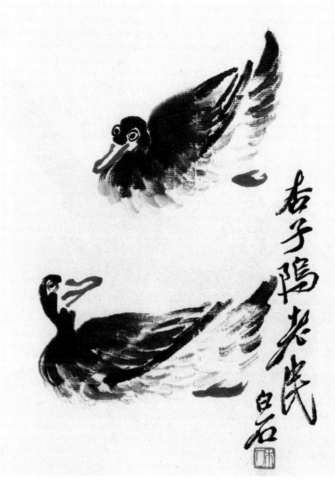

春水

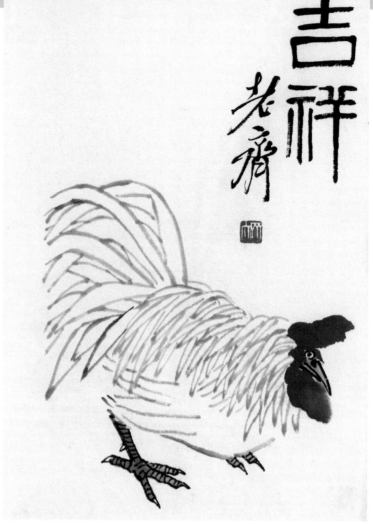

吉祥

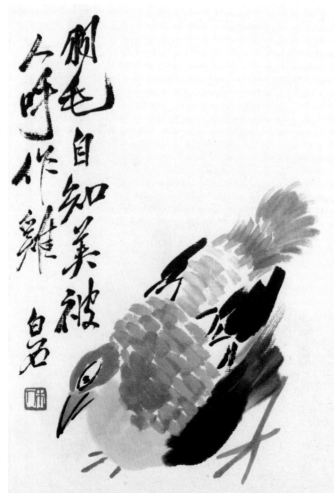

竹鸡

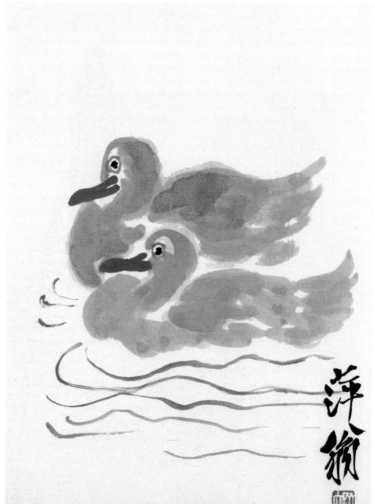

红嘴黄鸭

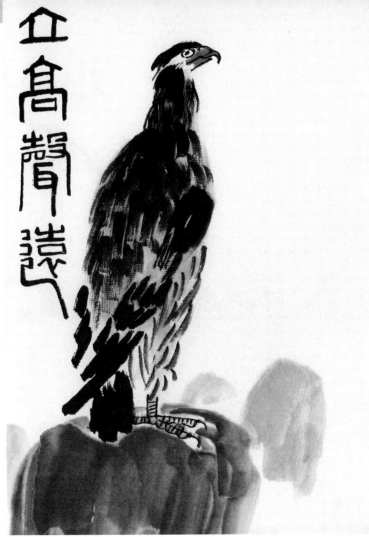

立高声远

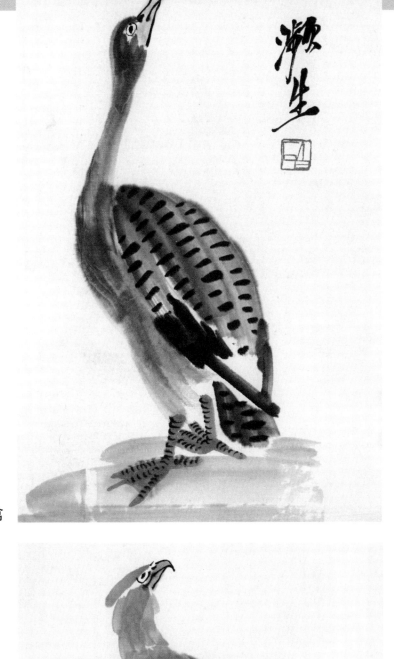

孤禽

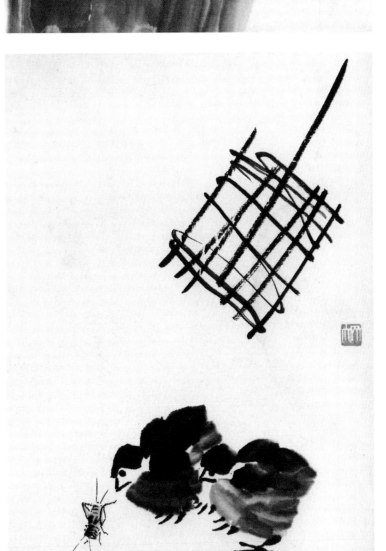

雏鸡蟋蟀

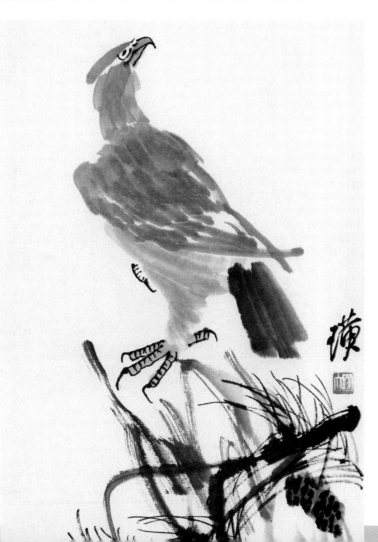

秋鹰

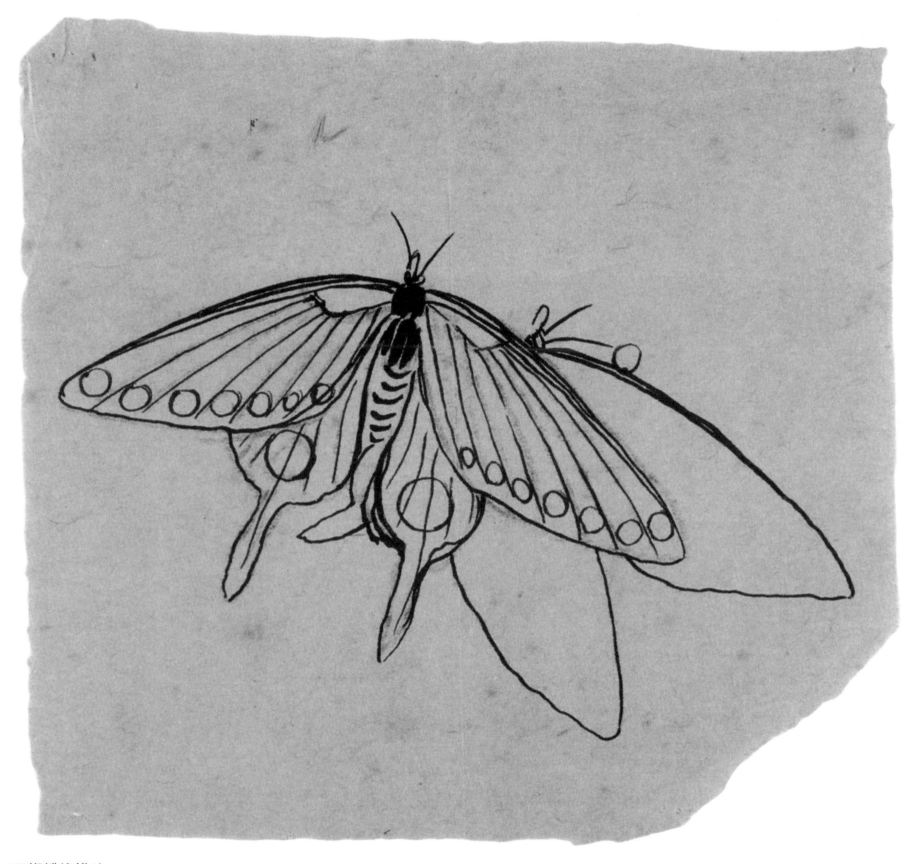

双蝴蝶线描稿

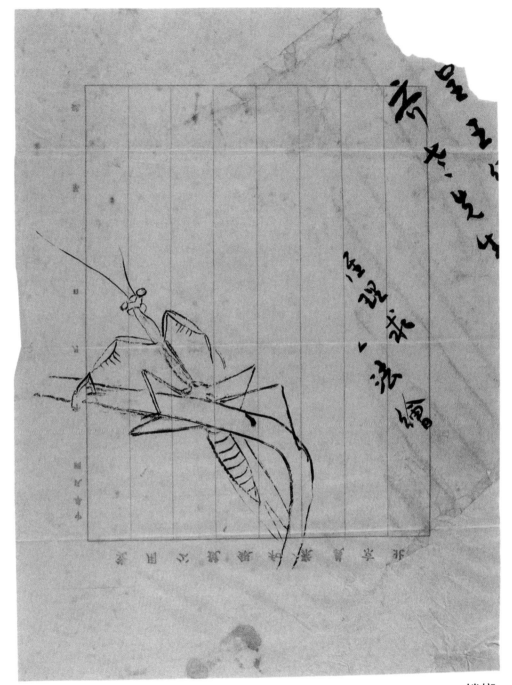

螳螂

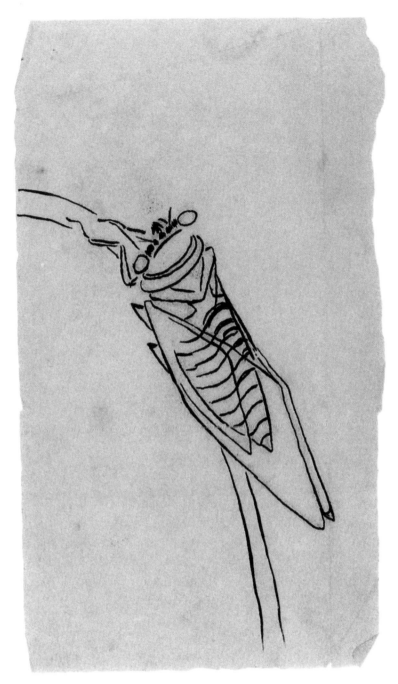

知了

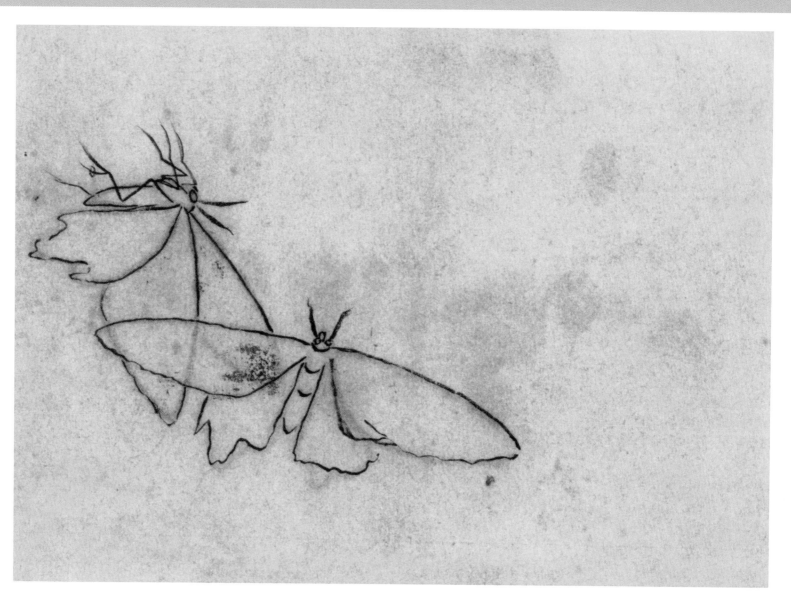

双蝶线描稿

蜻蜓贝叶画稿

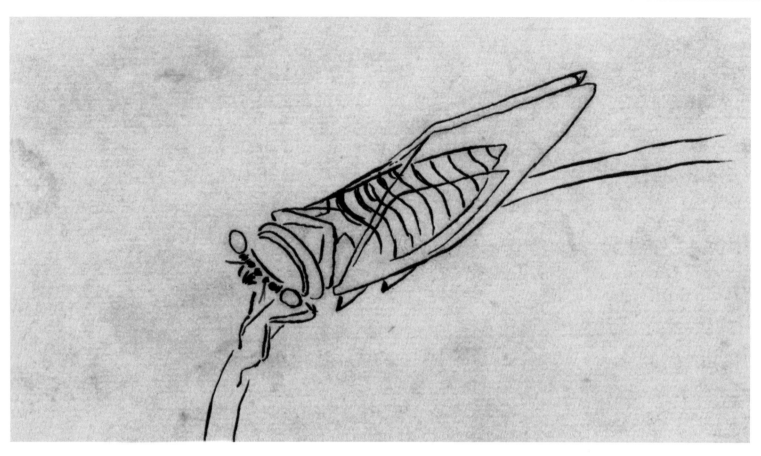

蝉稿

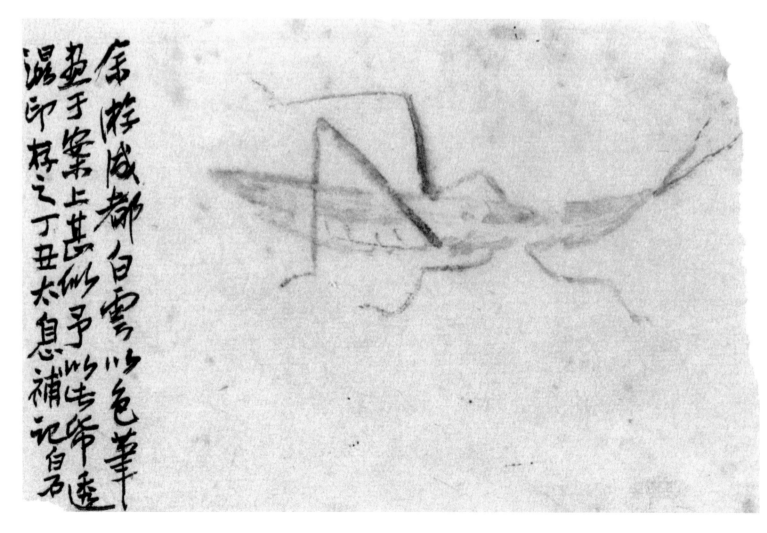

螳螂

余游成都白云以色
笔画于案上甚似，予以
此纸透湿印存之。

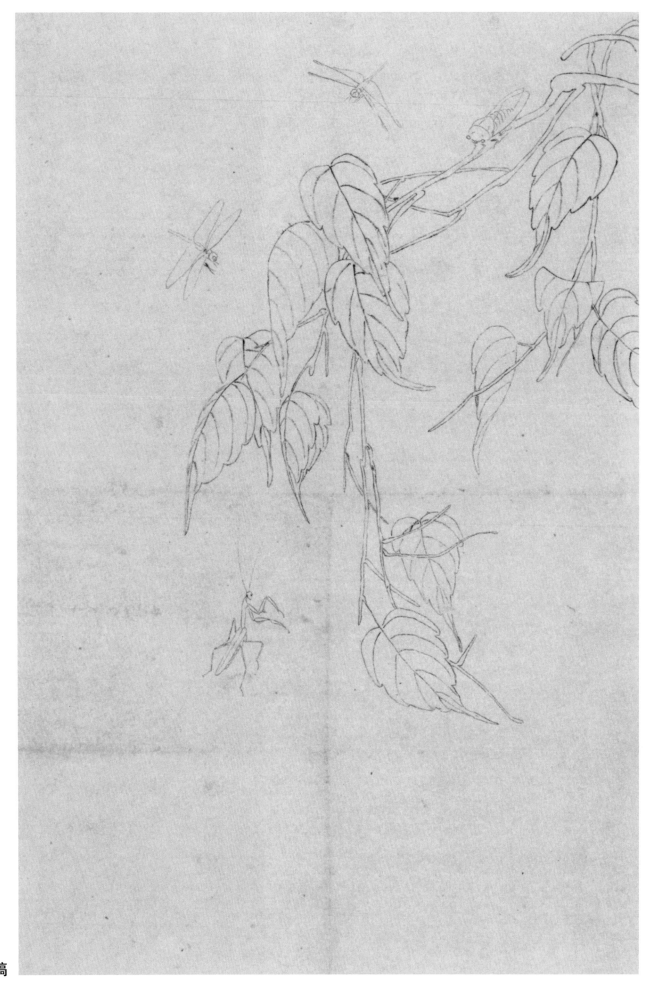

双钩贝叶工虫画稿

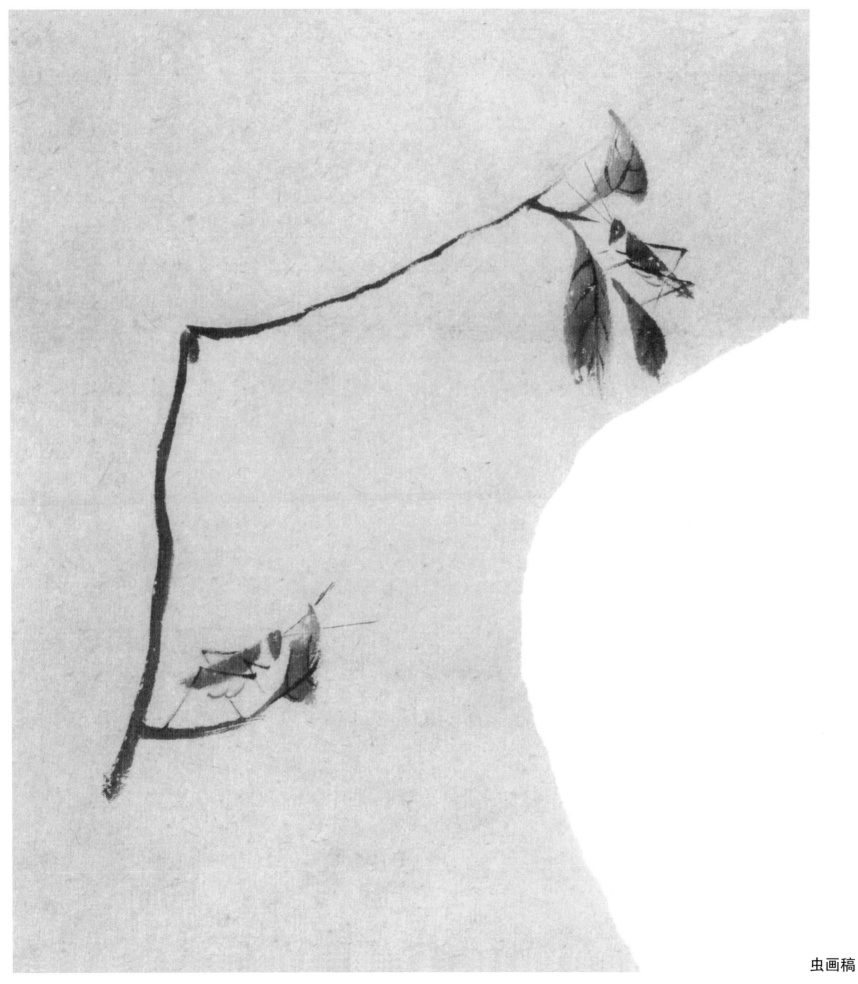

虫画稿

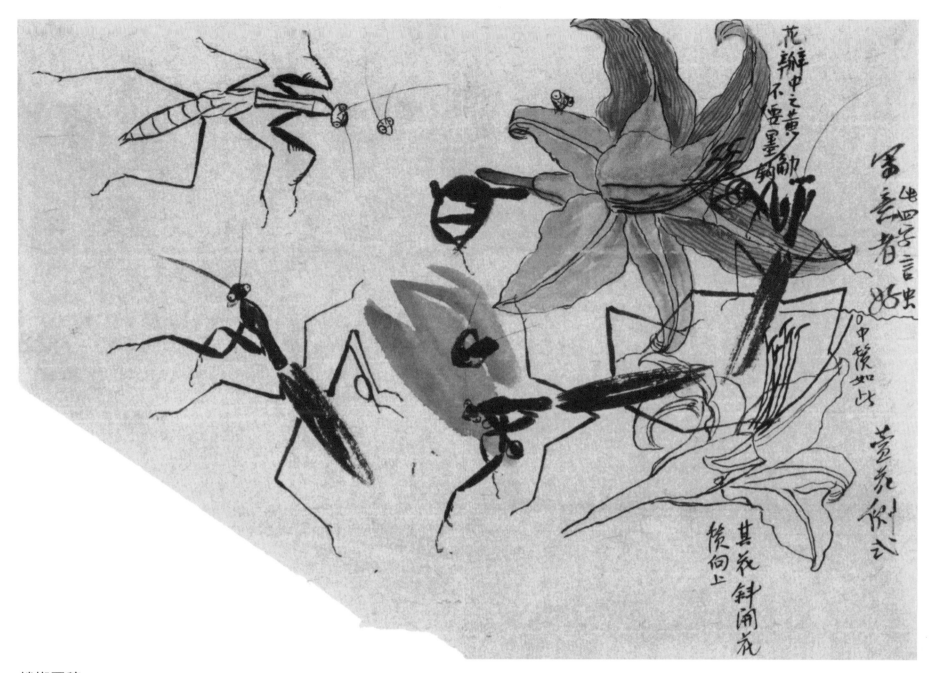

螳螂画稿

　　齐白石有非常细腻的一面，观察力精微入神，对各种草虫的特征了然于
胸。这几种螳螂错落有致地排列一幅之上，栩栩如生，十分传神。

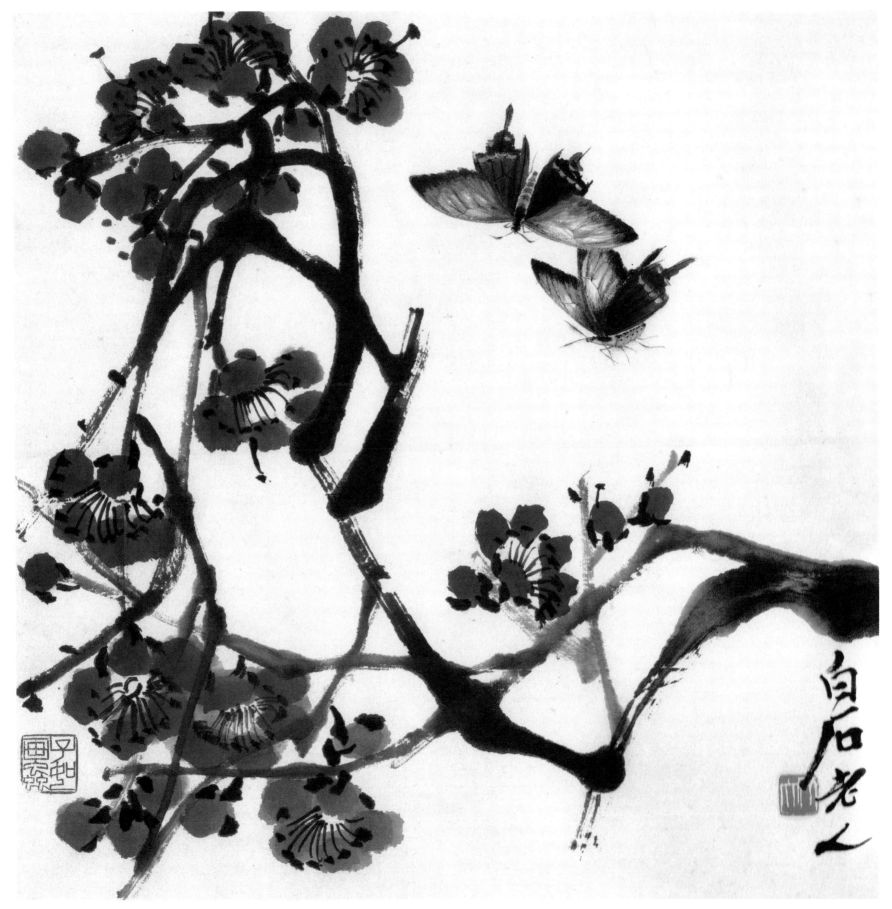

红梅双蝶

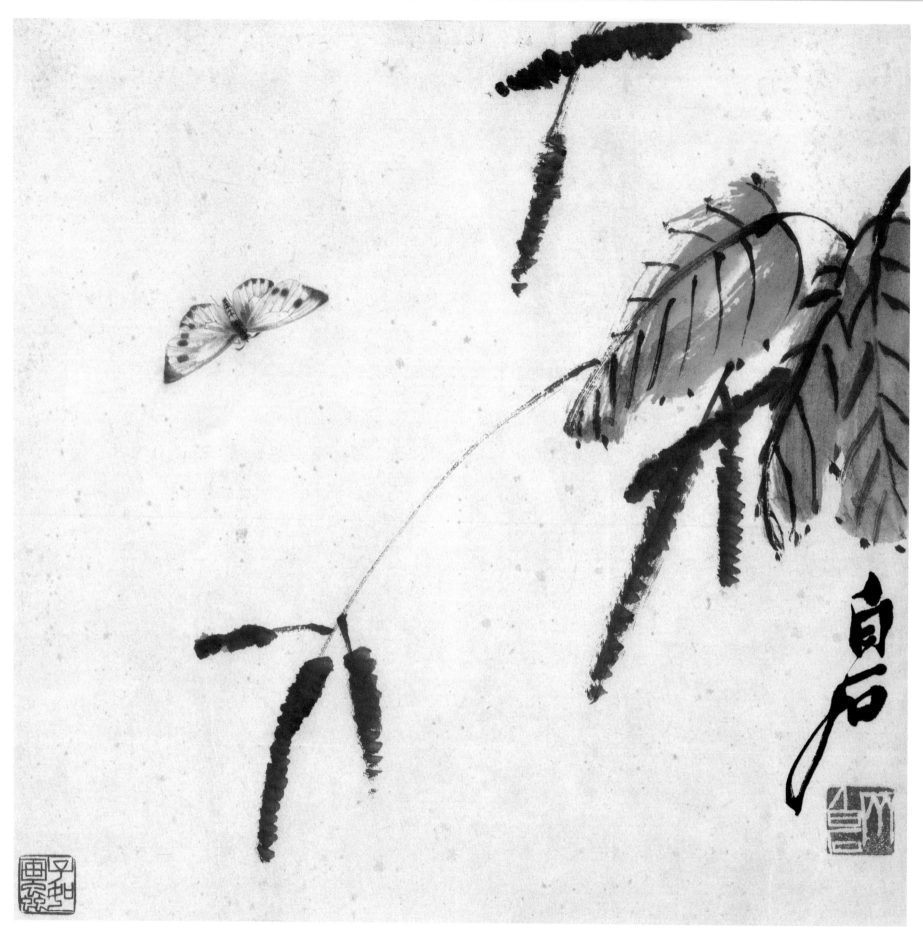

红蓼彩蝶

　　既要工，又要写，最难把握。（谈画鸟虫）

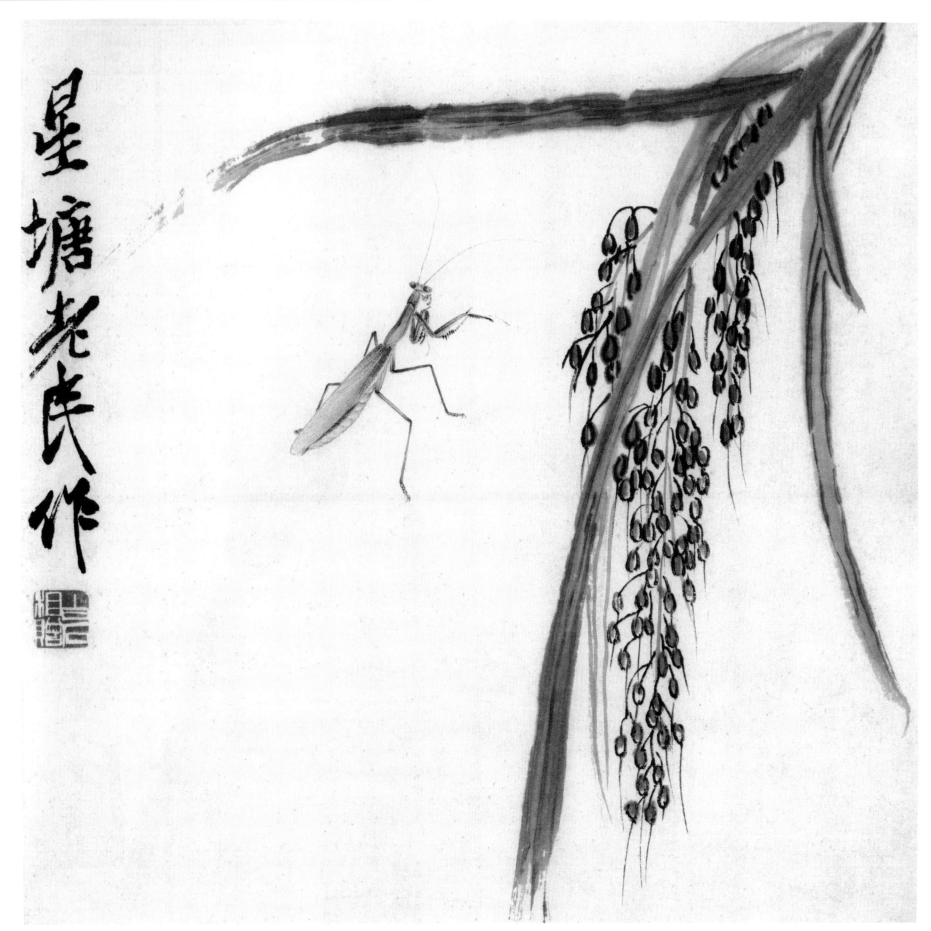

星塘老屋后人作

螳螂谷穗

作画最难无画家习气，即工匠气也。（题杯花）

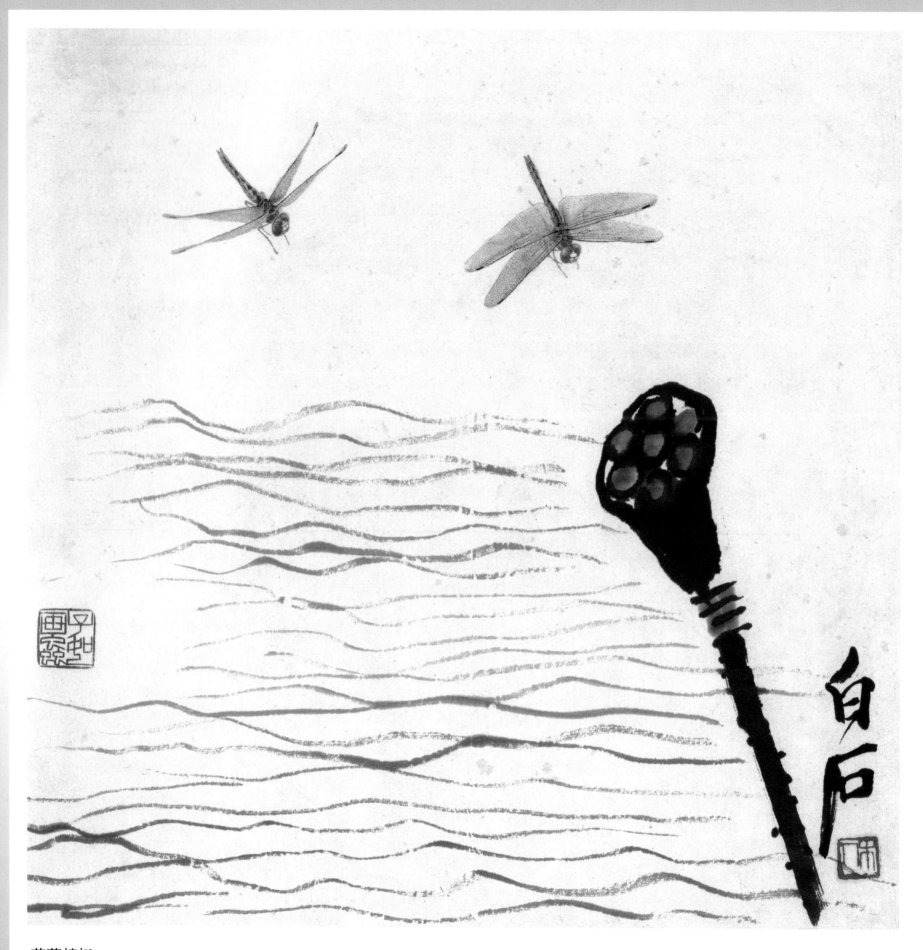

莲蓬蜻蜓

　　蜻蜓欻欻而来。齐白石充分运用了线条的表现力，笔墨极其简练，表现出超然物外的淡泊、天真。

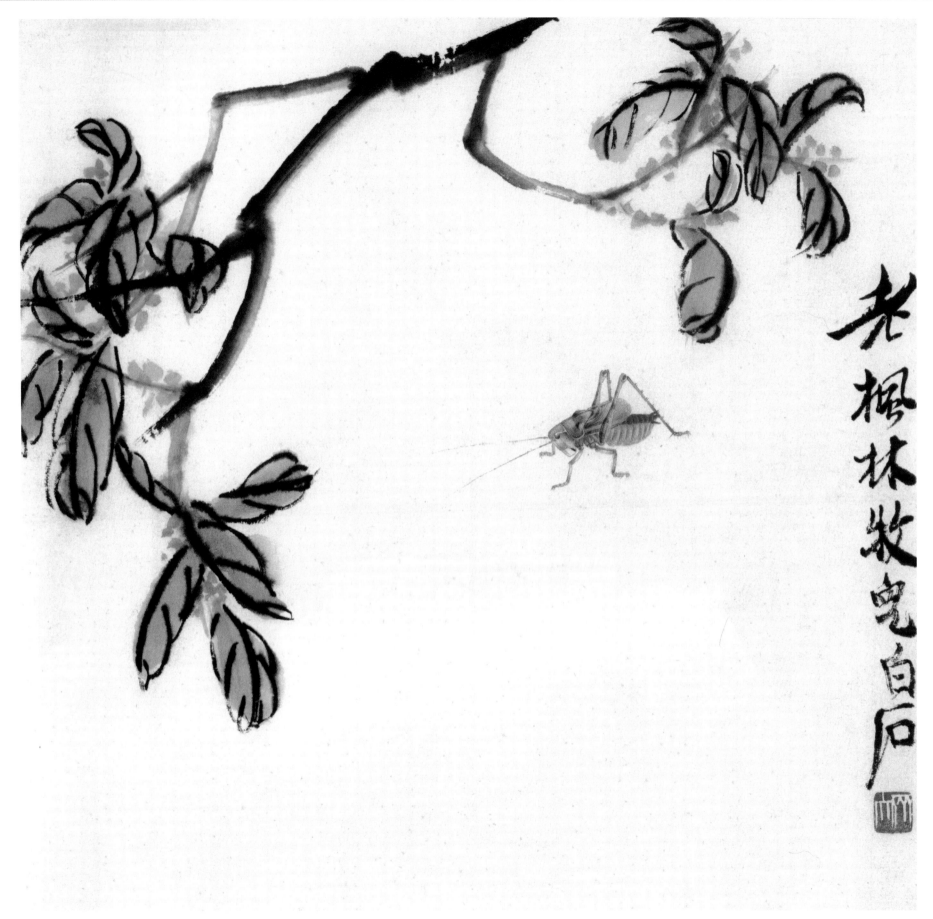

老楓林牧兒白石

树下蝈蝈

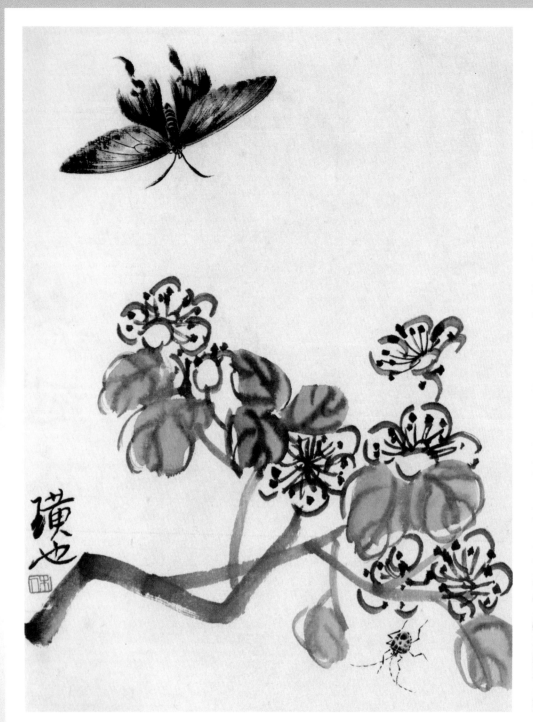

豆角花昆虫

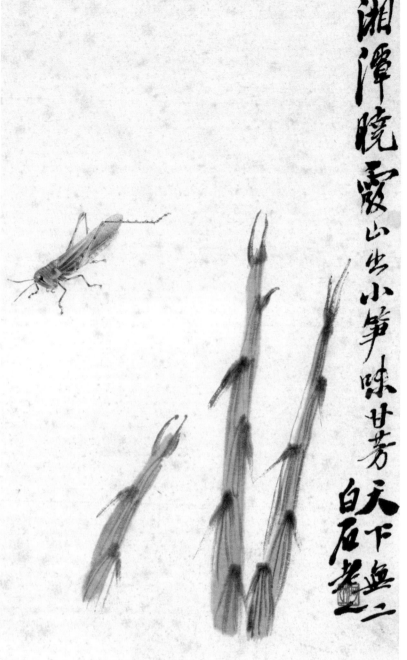

竹笋蝗虫

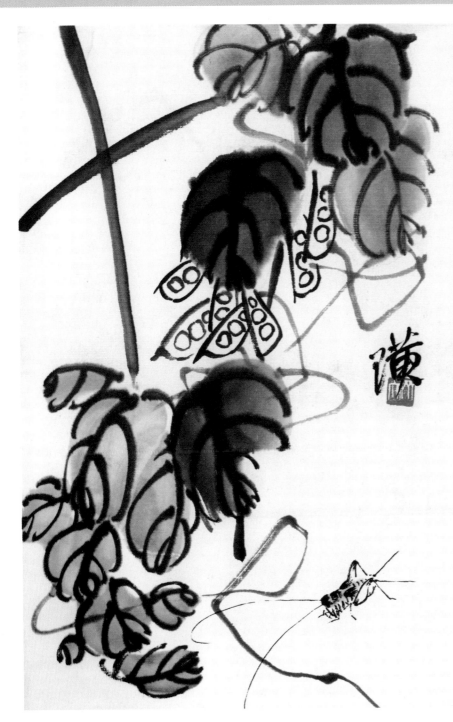

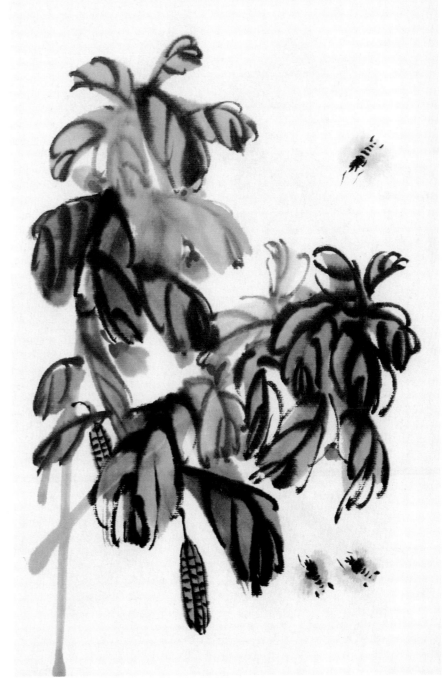

花草蟋蟀　　　　　　　　　　　　　　　　　　　　凤仙蜜蜂

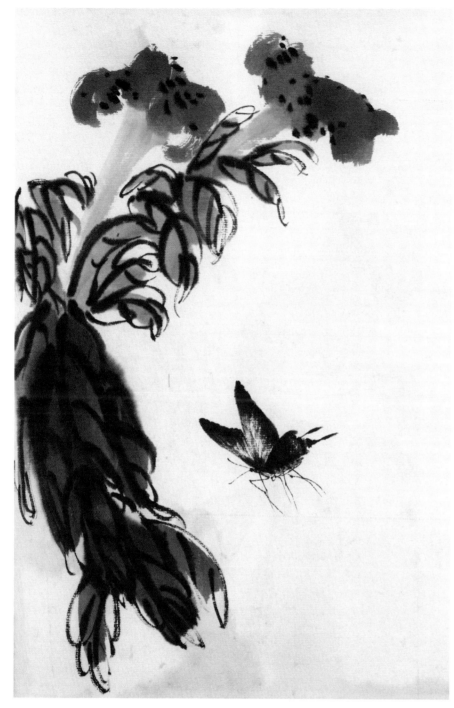

鸡冠花蝶

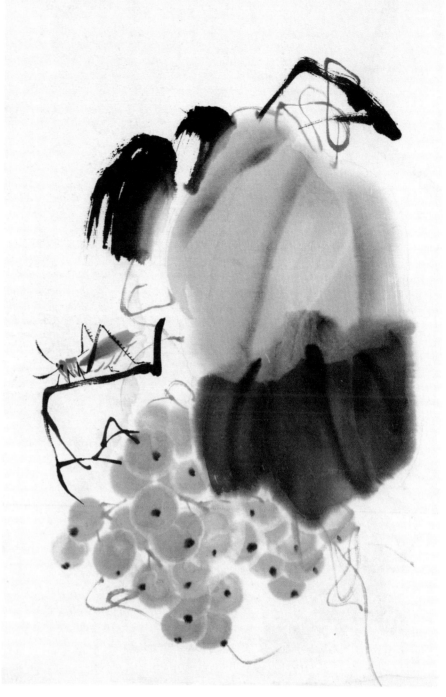

葡萄蚂蚱

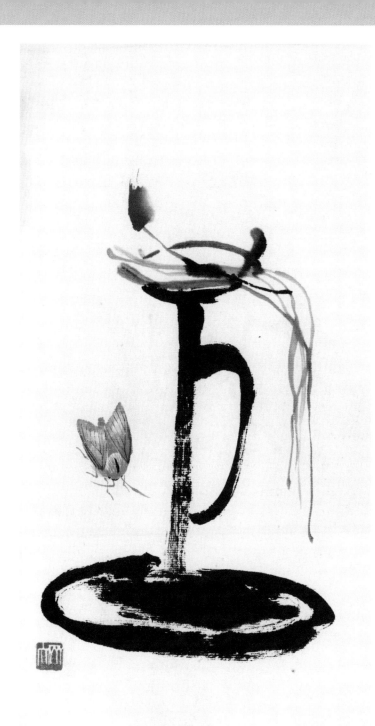

灯蛾

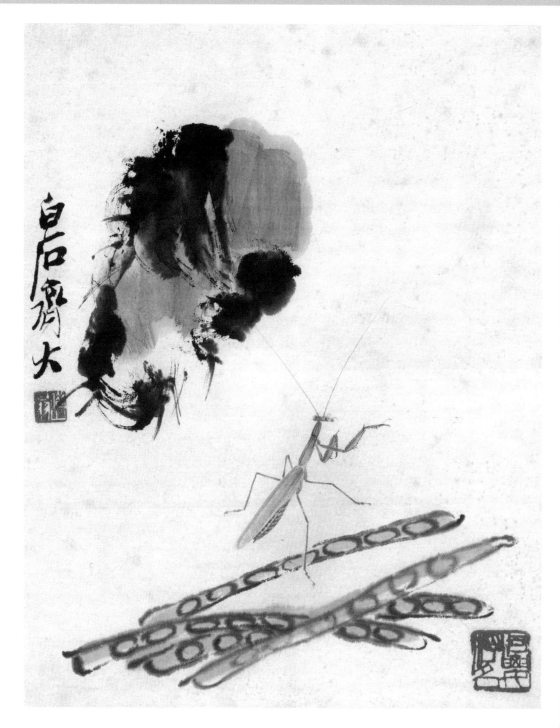

豇豆螳螂

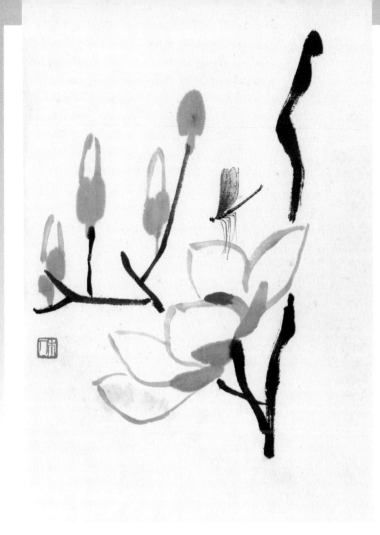

花卉蜻蜓

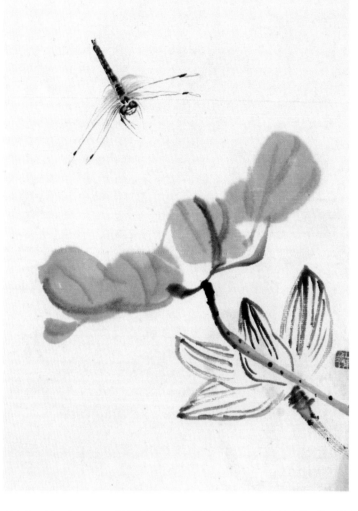

花卉蜻蜓

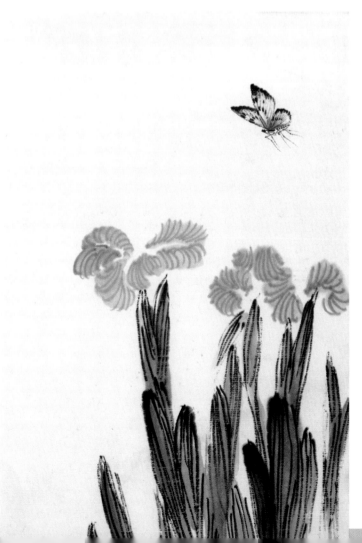

花卉蝴蝶

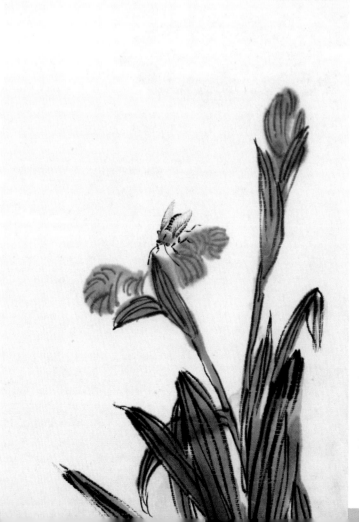

花卉蜜蜂

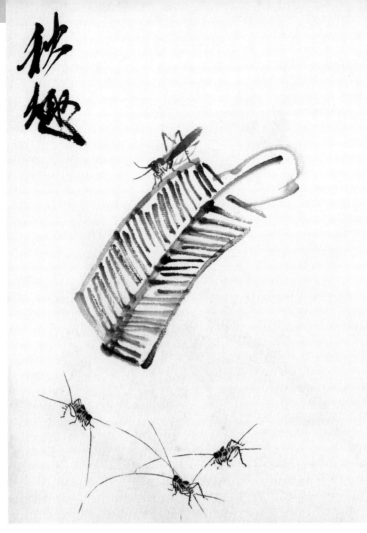

秋趣

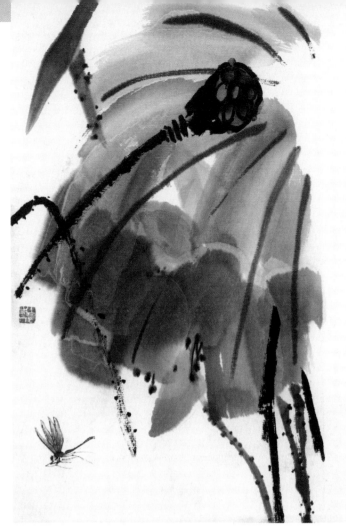

莲蓬蜻蜓

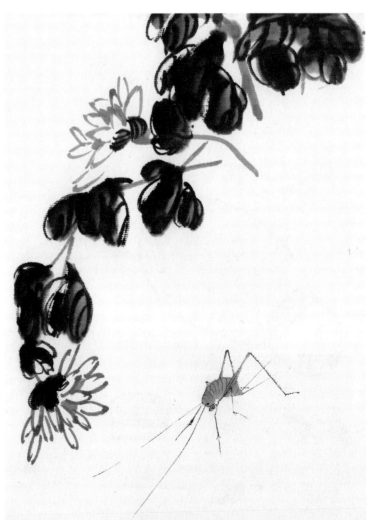

草虫

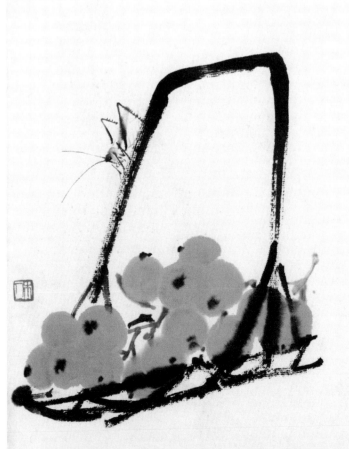

枇杷蚂蚱

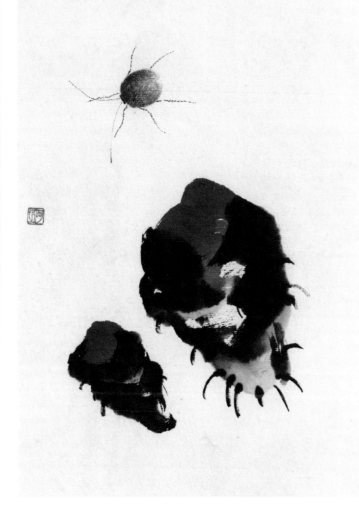

香芋草虫

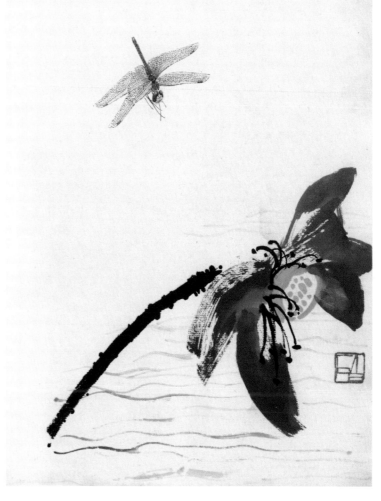

红荷蜻蜓

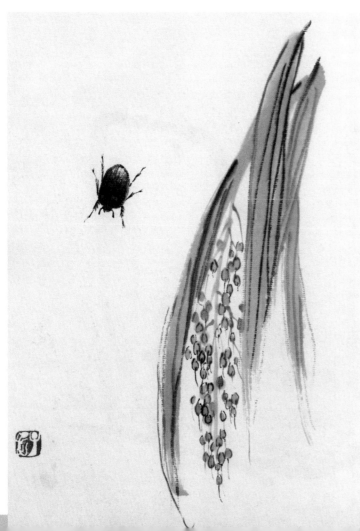

偷告娘

蟋蟀葫芦罐

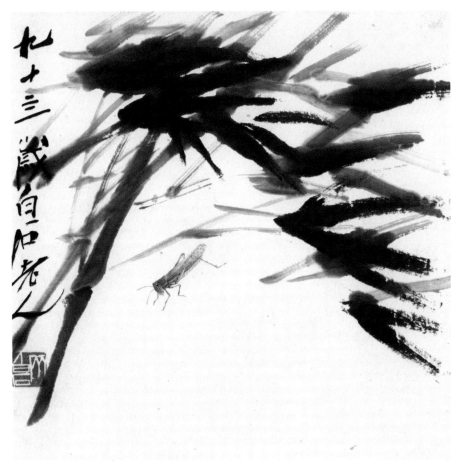

修竹蚂蚱

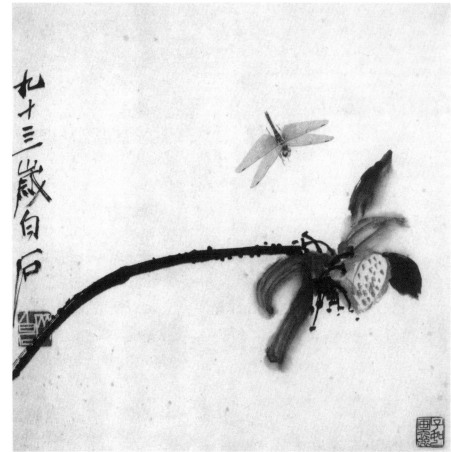

荷花蜻蜓

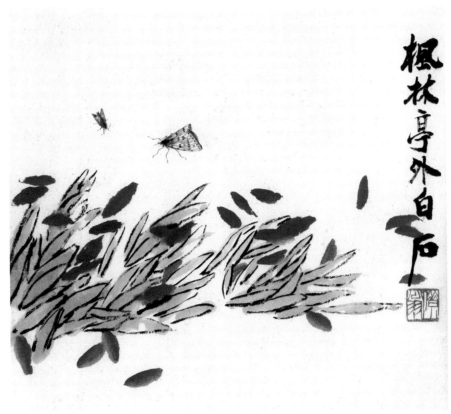

花卉飞蛾

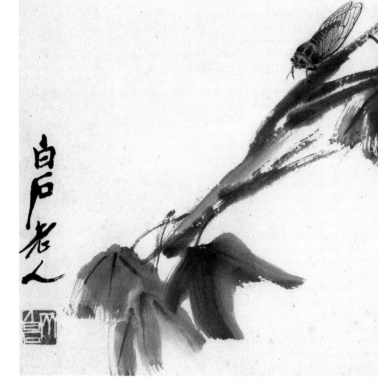

红叶鸣蝉

鱼 虾

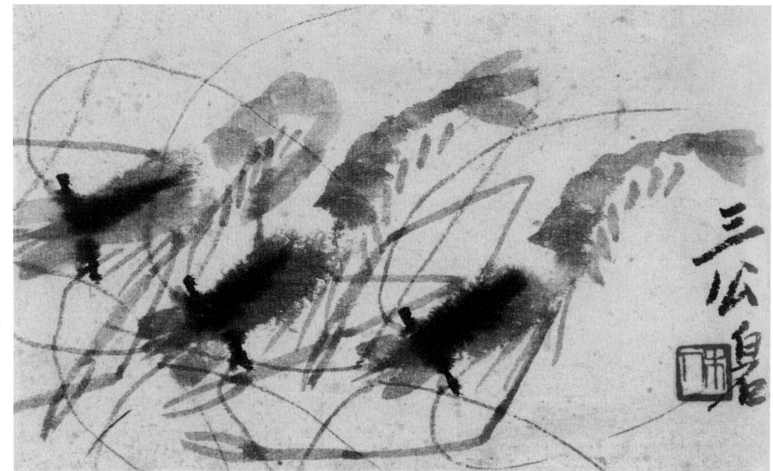

三公图

此图巧妙地利用墨色和笔痕去表现虾的结构和质感，又以富有金石味的笔法描绘虾须和长臂钳，使纯墨色的结构里有着丰富的意韵。

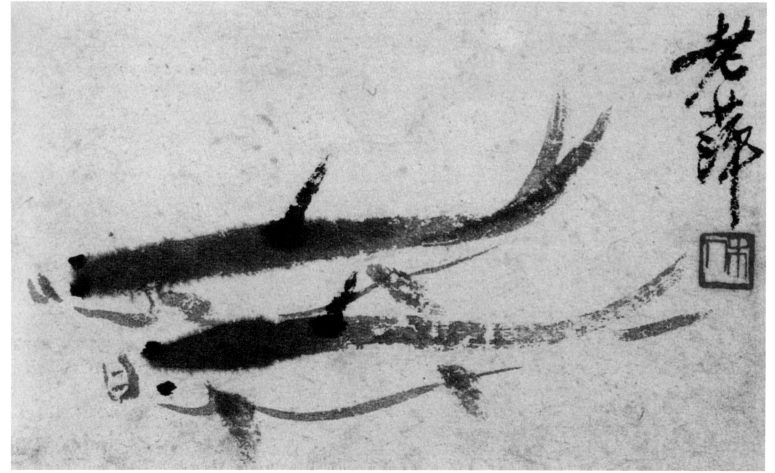

双鱼图

游鱼以水墨写意表现，并不用线条勾勒，形简而神在，表现出鱼儿自由自在游动的姿态。

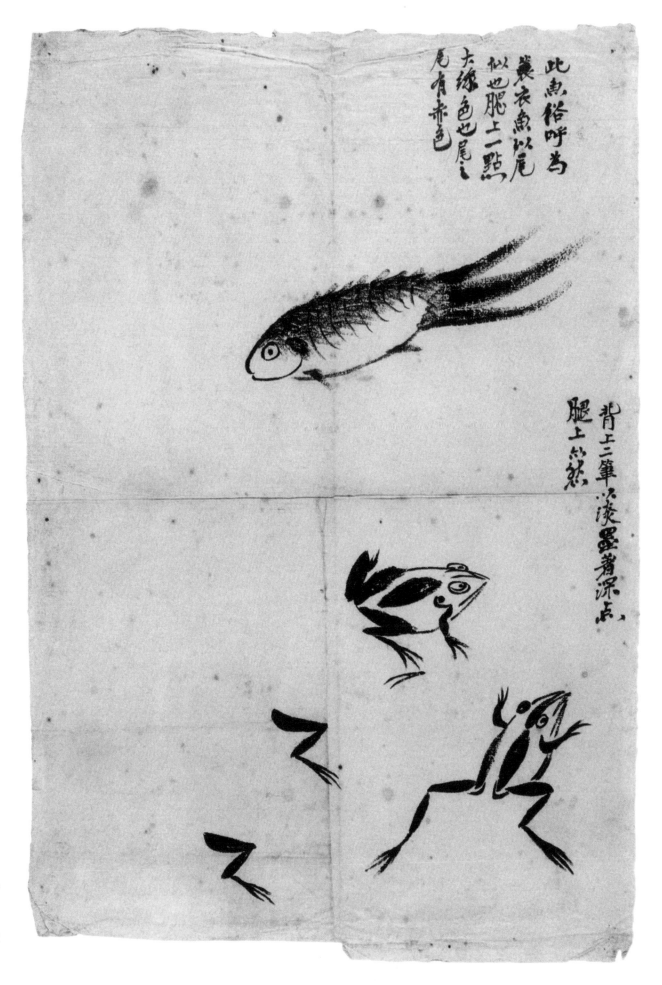

鱼和青蛙

此鱼俗呼为蓑衣鱼，以尾似也，腮上一点大绿色也，尾有赤色。

蛙背上三笔以淡墨著深点，腿上亦然。

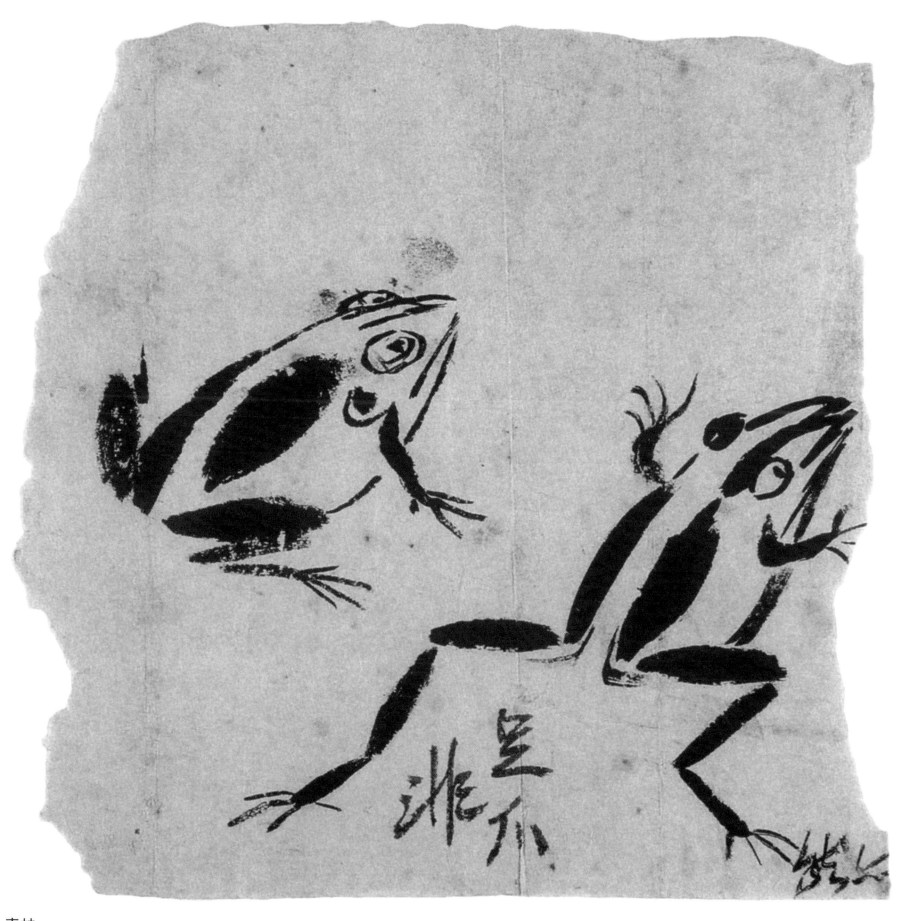

青蛙

蛙背上二笔，以淡墨着深墨点，腿上亦然。（画蛙小稿自记）

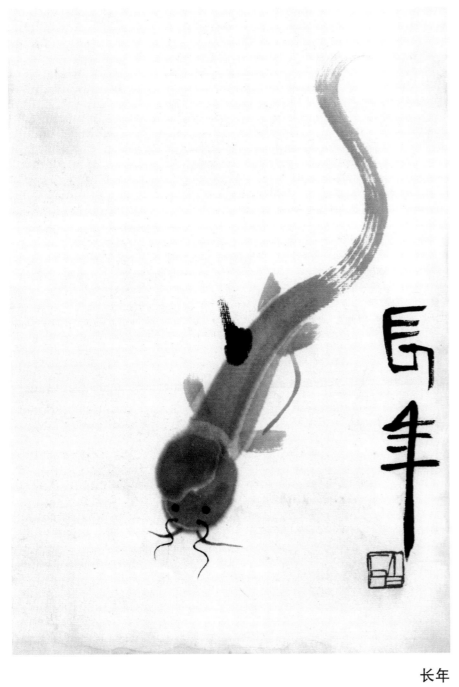

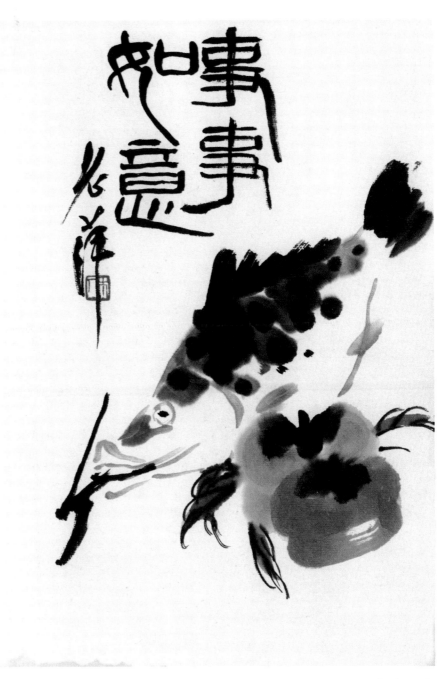

长年

事事如意

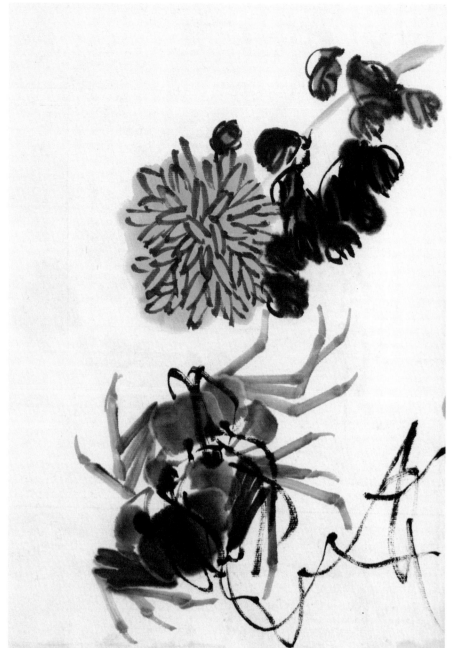

菊黄蟹肥

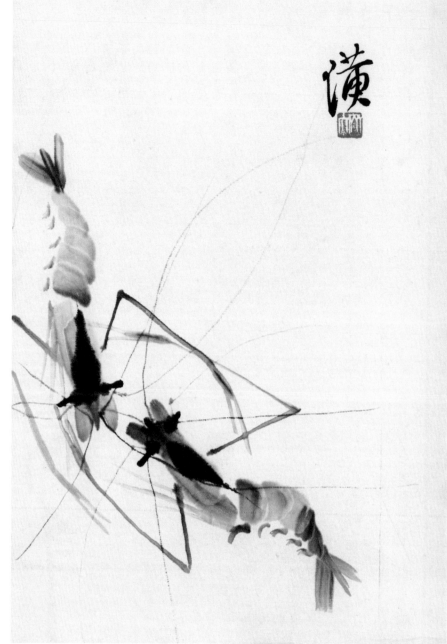

双虾

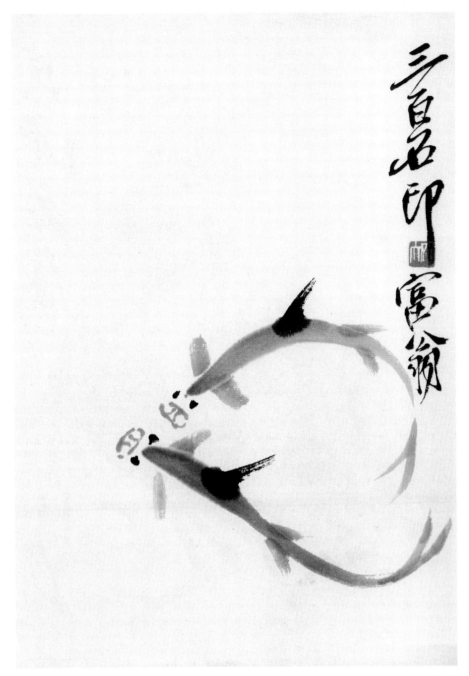

游鱼

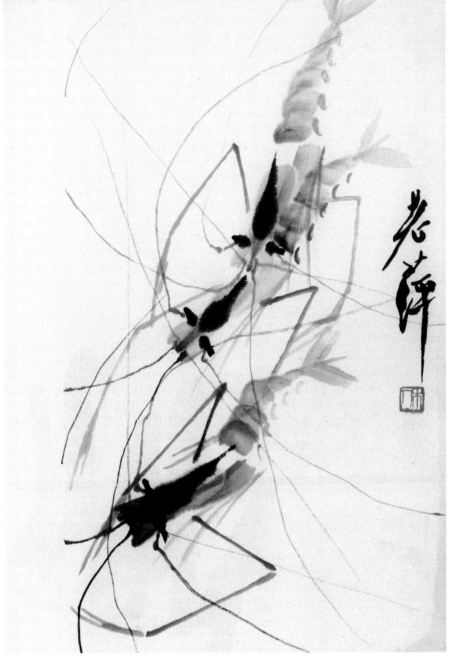

游虾

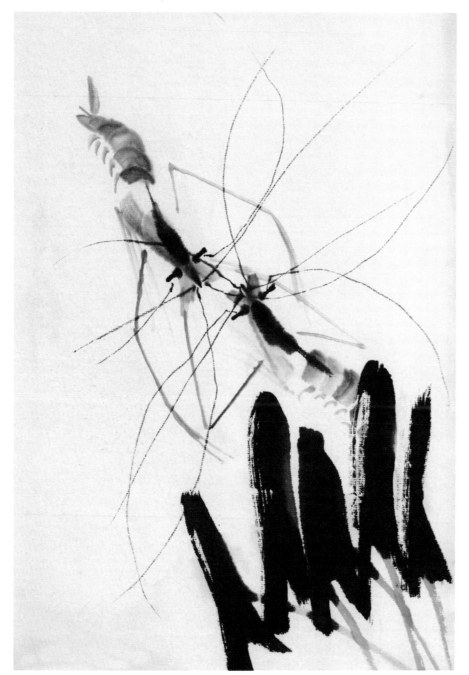

对虾

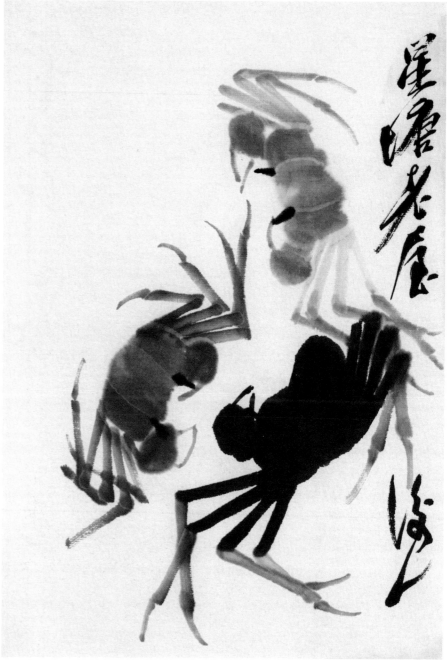

三蟹图

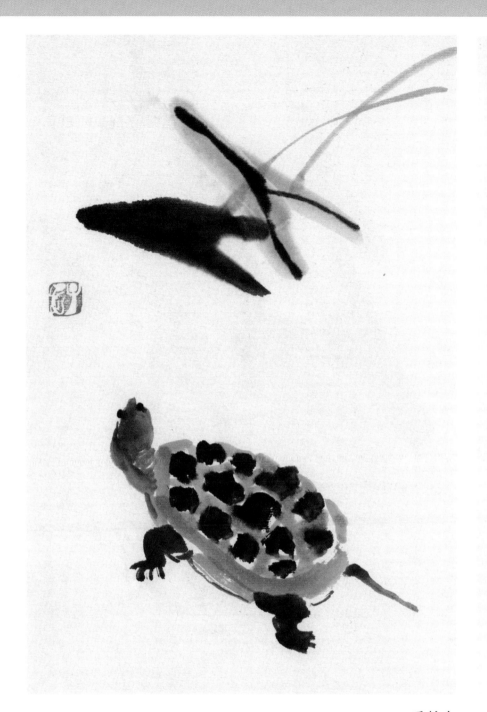

千龄寿

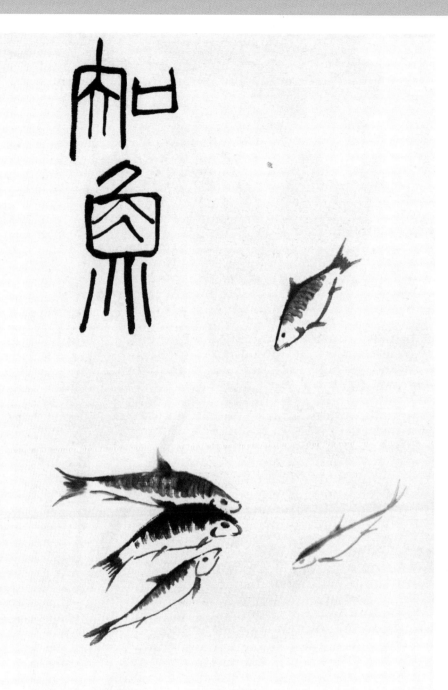

知鱼

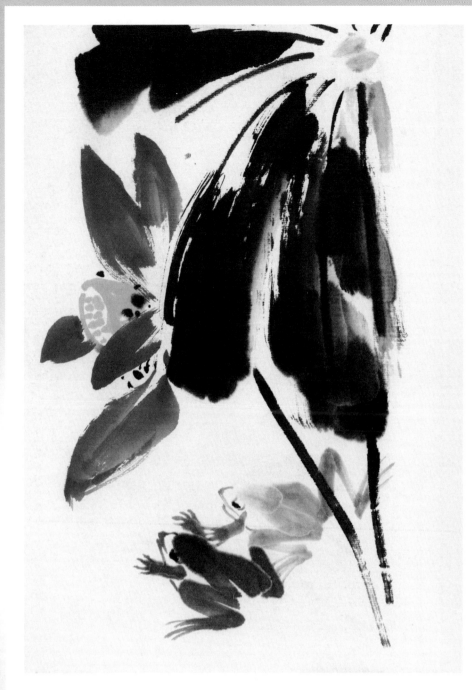

红荷双蛙

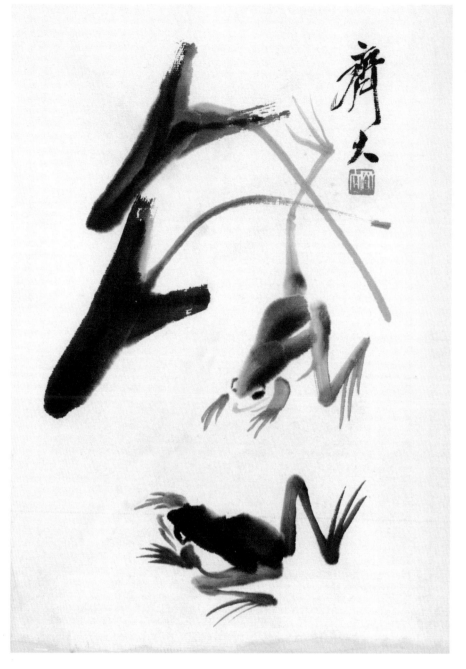

茨菰双蛙图

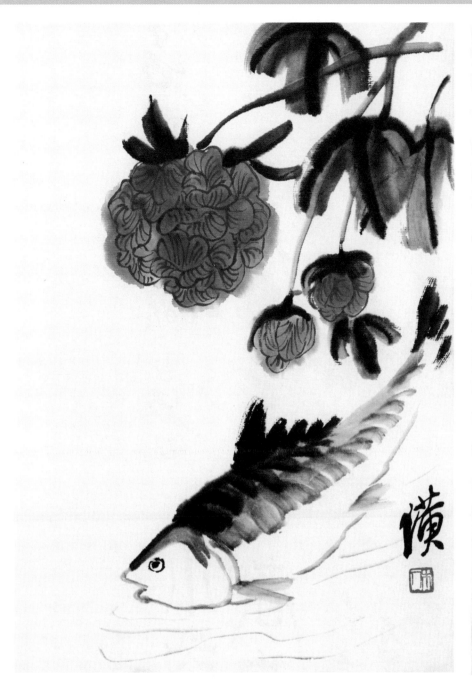

芙蓉游鱼

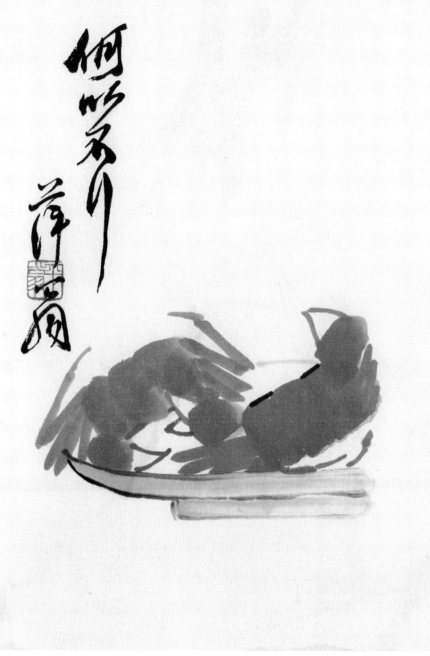

何以不行

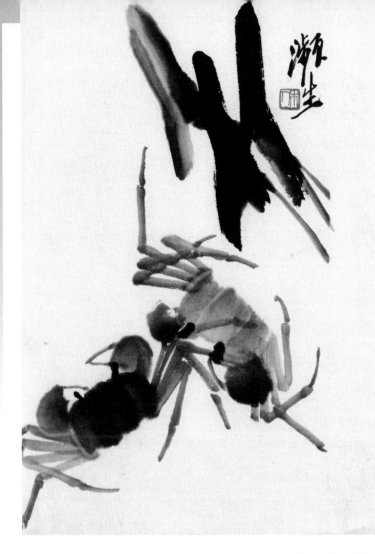

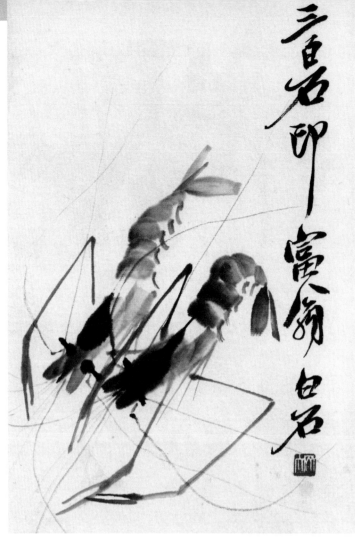

茨菰双蟹

同行

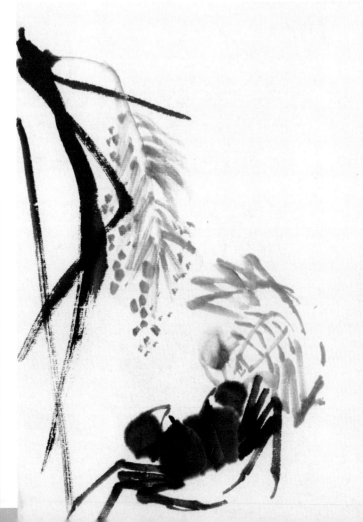

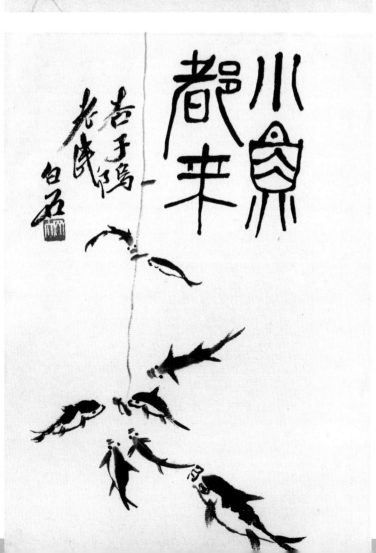

芦花蟹

小鱼都来

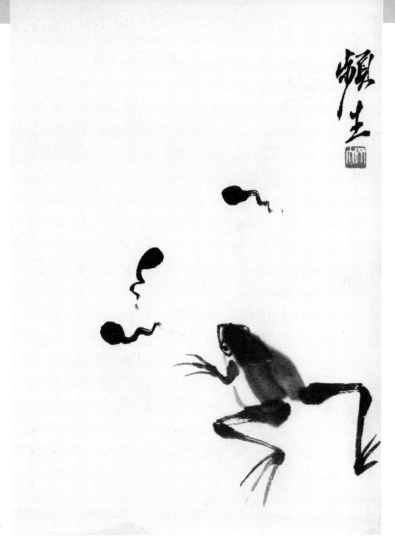

母子

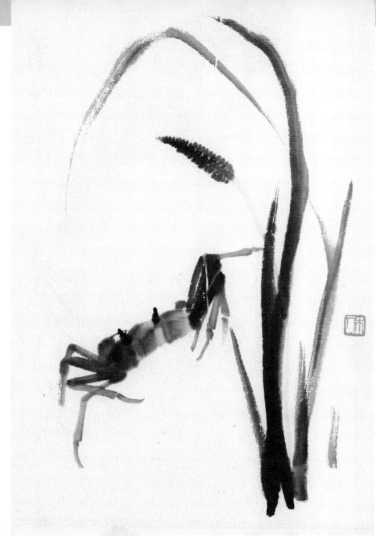

芦蟹

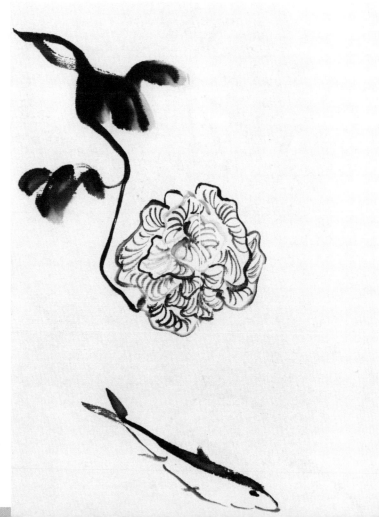

芙蓉游鱼

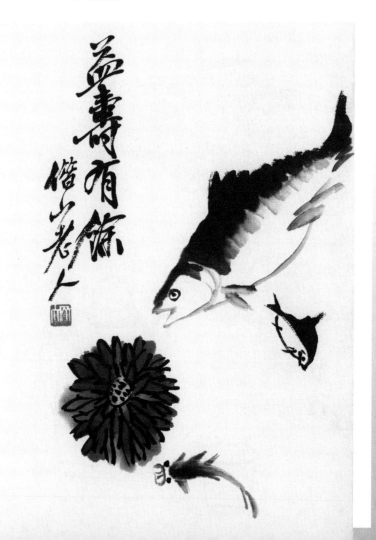

益寿有余

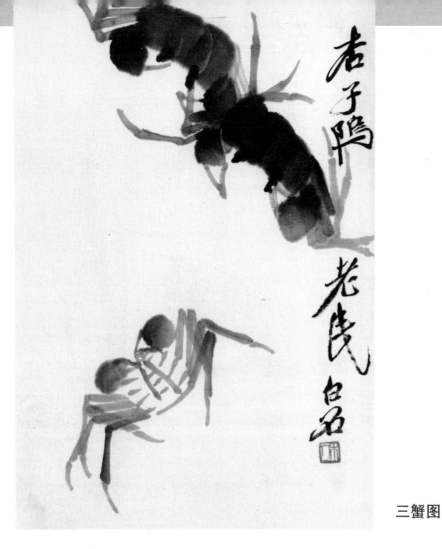

三蟹图

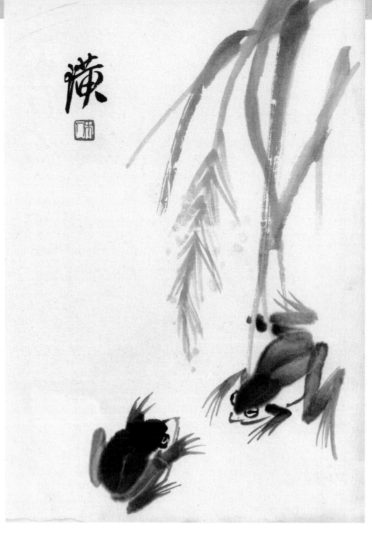

二蛙图

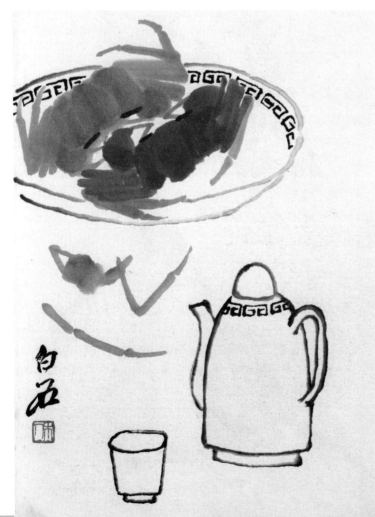

酒香

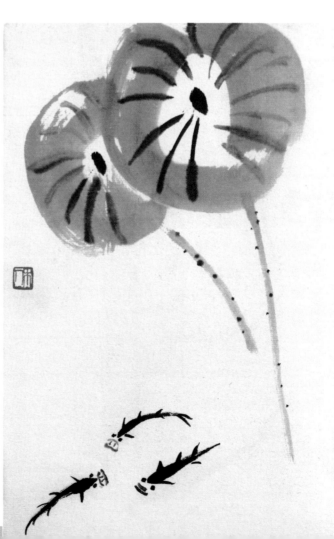

荷荫游鱼